Boulevard
Adam Bartos

preface by Geoff Dyer

steidldangin
PUBLISHERS

for Mahnaz and Nur

The photographs in this book pair the cities of Paris and Los Angeles. Paris, famously, was the capital of the nineteenth century; it is besotted with and dominated by its own history. L.A. is the paradigmatic city without a past. Paris – at least as bounded by the Périphérique – is compact, dense. Like New York – or Manhattan at any rate – Paris is a walking city. L.A. sprawls. It's a driving city. Paris is a city of cobbles and *impasses;* L.A., of freeways. Paris is centripetal; it is always converging on its own centre. L.A. has no centre; to the east it fades into desert; to the west it stops only when confronted by the ocean (where the book begins and ends).

One could go on listing these antinomies indefinitely, but there are pockets where the two places resemble each other. Subjective experience also plays a part in this elision. If you travel a lot, everywhere starts to look like everywhere else. Or at least many places remind you of other places. You're in Stockholm and something about that shop, that street, makes you think – even if only for a moment, for a fraction of a second – that you're in Amsterdam or Brussels. With this in mind, one half expects L.A. and Paris to become indistinguishable from each other in the course of this book, this boulevard. Despite a number of visual chimes and rhymes it never quite happens. We never end up in Paris, California. Invariably there is some little sign – a tell-tale glimpse of language on a sun-strewn desk – to remind us where we are.

In another way, though, *Boulevard* is about both places and neither place. It is about somewhere that exists in photographs.

One cannot see pictures of certain views of Paris without thinking of Eugène Atget. And one's first thought on seeing colour photographs of America is often of William Eggleston. So this book brings about a dialogue between two ways of seeing, as metonymically expressed by Eggleston and Atget.

While photographing in and around the park at Saint-Cloud, Bartos was treading directly in the footsteps of Atget. Plate 44, which shows the fender of a blue car pulled up in front of a courtyard, is reminiscent of Atget's 1922 view of a car resting at 7 rue de Valence. Plate 8 is like a contemporary reading of a classic Atget view – of Balzac's house at 24, rue Berton, for example – of a gate, a gnarled tree and a suburban road receding into light.

And then there are the chairs, of course – the empty chairs which, as John Szarkowski has pointed out, everyone since Atget has had a go at photographing. Photographed by Bartos, a chair never looks like it is waiting for someone to sit in it.

It is, rather, some angular form of quadruped that has evolved a way of taking the weight off its own feet. What do these chairs do all day? Just sit there, really.

Eggleston talked of photographing "democratically," and it seems to me that Bartos has taken this notion an important stage further – not because of what the photographs are of or who they are by, but because – to put it somewhat clumsily – of what they are by. There's something of the British poetry movement known as the Martian school about this undertaking, but where the poetry's alien quality comes from strangeness, here it arises from unblinking familiarity. These are not photographs taken by a bewildered first-time visitor to Earth. Rather, Bartos often photographs – and I'm trying to articulate an impression here, not offering a technically nonsensical explanation – from the point of view of the thing he is photographing.

His pictures are like self-portraits of the things in them. The picture of red railings is like a railing's-eye view of the world. The pictures of chairs show a chair's-eye view of the world – this is what it's like to be here all the time. Bartos records the world as it is observed by a particular plant, by this building, by this sign, by this fence. Nothing enjoys a more privileged view than anything – let alone any*one* – else.

Eggleston snaps and is gone. Bartos shows what it is like to stand here all day, day after day. Sylvia Plath imagined what it was like to be a mirror in a dull room: "Most of the time I meditate on the opposite wall." Bartos reveals that the wall – with a little help from the mirror – also has the capacity for tireless self-reflection. His pictures have the quality of a tranced stare about them. Wherever it goes, his camera always looks as if it's been there forever (in the pictures of plants it seems rooted to the spot). There is, to make the same point slightly differently, little sense of time passing in his photographs; on the contrary, it stays put.

This is especially marked in the L.A. pictures, which were made with a large-format view camera. The resulting large negatives contain what Stephen Shore – another master of colour – terms a "surreal density of information." You also get more time in your photographs – as long as nothing is happening in that time. Hence, the quality of perpetual suspense. "Anything can happen in life," writes the French novelist Michel Houellebecq in *Platform,* "especially nothing."

There are cars everywhere in Bartos's pictures, but they are never in motion. Think of the barely contained excitement of Jacques Henri Lartigue's speeding motor cars as they skid into the corners of the frame, or of that classic futurist glimpse, Giacomo Balla's "Abstract Speed – The Car Has Passed" (1913). In Bartos's world, the cars have pulled over, parked, and show no sign of leaving. This tendency reaches its apotheosis in plate 56: of a car shrouded in a dust sheet, hemmed in – perhaps one should say *Strand*ed – by a white fence.

Nor is there any of the split-second sprightliness of Cartier-Bresson in his work, not even in the Paris pictures which were taken with a 35-mm camera. (There is a hint of Cartier-Bresson in the picture of a building with two air-conditioning ducts – or something like that – craning their heads out of their windows seeing what's going on in the street – but it is not dependent on

the *timing* of the photograph: They're *always* doing that). It is not the decisive but the expanded moment that lures Bartos.

In the few pictures with people in them it would not really make any difference if the shutter had been pressed several seconds – or even days – earlier or later. The photograph of a man trudging past a row of old shops (a detail of which crops up later in the series) makes us feel as if the Second World War only came to an end a couple of weeks or years previously. (It's not just the buildings that are ruined – even the dilapidated light has fallen into disuse.). There is drama in these pictures, but it unfolds at a non-human pace. From this point of view the changing of the seasons is breaking news. As far as a parking lot is concerned the fact that a red van pulled into view an hour ago is quite exciting. Given a degree of patience, a movie could be coaxed out of these views, for the parked cars still convey the *potential* for movement.

That's another thing linking these two cities – film. The photographs often seem to be waiting for the command "Action" that will set everything in motion – it's just that they've been waiting for so long, no one can remember what's supposed to happen. Instead of the clack of the clapper board there is just the unheeded click of the shutter ("*in*action"). What you get, in other words, is a peculiarly French take on the idea of action cinema: a thriller sans thrills. The action, if there is any, would seem to be taking place inside the houses or apartments we are seeing only from the outside – and the only reason we think there might be some action is because, well, there's this car parked outside and it's been there for quite a while. ("If a thing can be filmed," writes Don DeLillo, "film is implied in the thing itself.")

The picture of the automobiles pulled up under a crosshatch of freeways *looks* rather *Point Blank* but there is no sense that a besuited hit man might come walking briskly back and put a sniper's rifle in the trunk. Part of the reason for this implicit lack of drama lies, I think, in the restrained, limited palette Bartos consistently deployed. The cars are, respectively, pale green, dull mustard, bluey-green, and pale yellow. They blend in so calmly with their surroundings, it is difficult to imagine anyone doing anything to disturb the pale, random harmony of the scene. And yet at the same time, something seems poised to happen.

The question of film is perhaps a version of another question, which is the product of a certain quality of uncertainty encouraged by the book. Looking at these pictures sequentially, we are sure that some kind of narrative is at work, but saying what that narrative is or *how* it might be working is very difficult. We think "film," because that is the visual narrative whose conventions we are most familiar with. It takes an extra degree of trust – and patience – to look at this book and accept what it offers so eloquently, quietly, and enigmatically on every other page: photographs, still photographs. We are – and it is difficult, in this light, not to see the parked car in the opening shot as a symbolic declaration of intent – transported without moving, taken on a journey while remaining quite still.

Geoff Dyer

plates

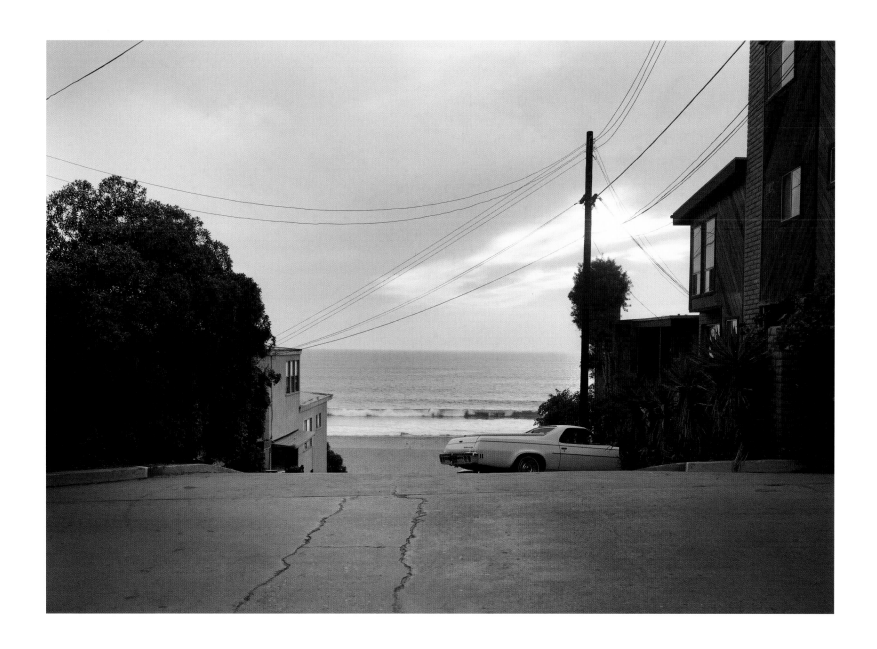

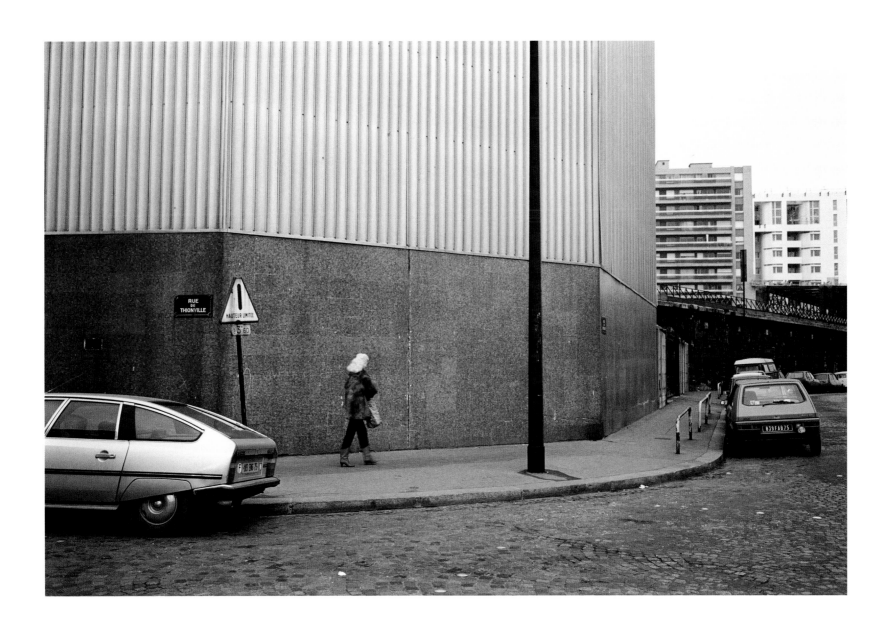

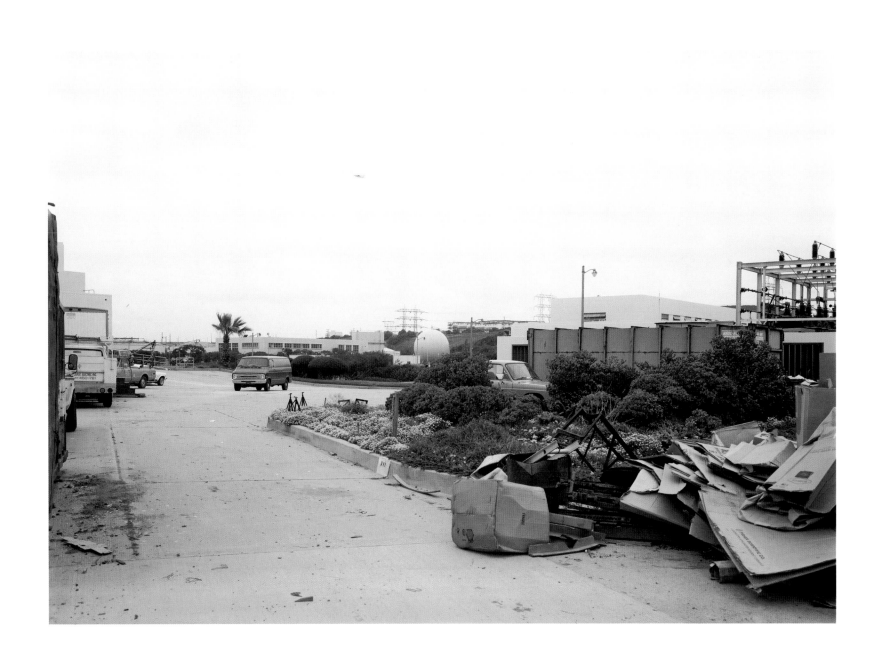

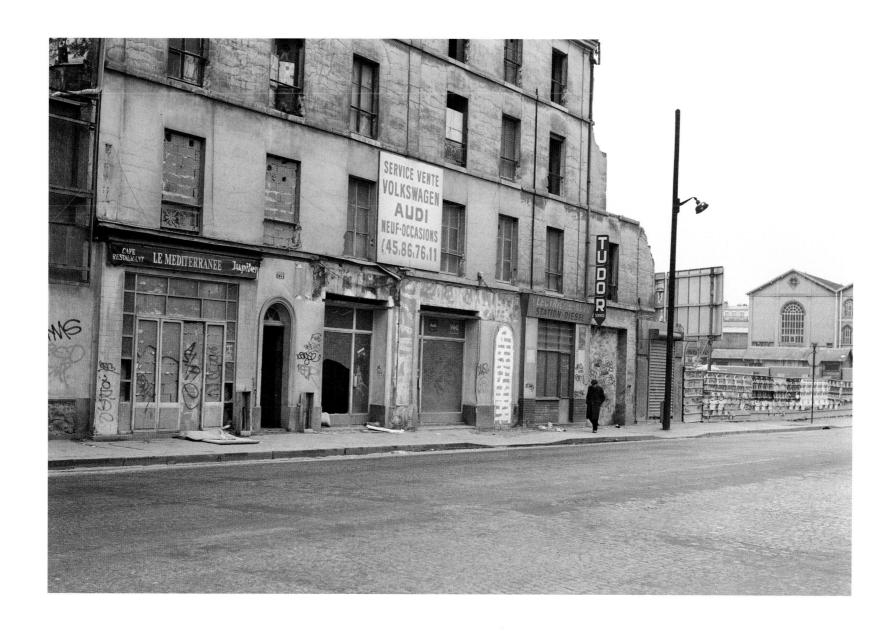

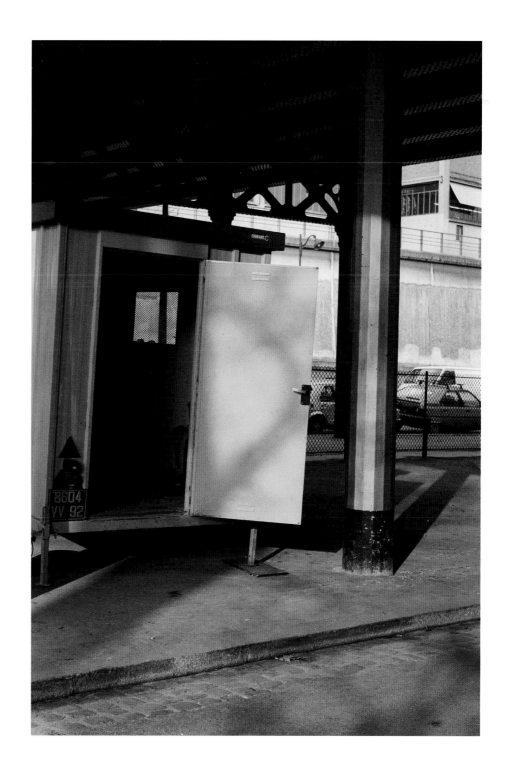

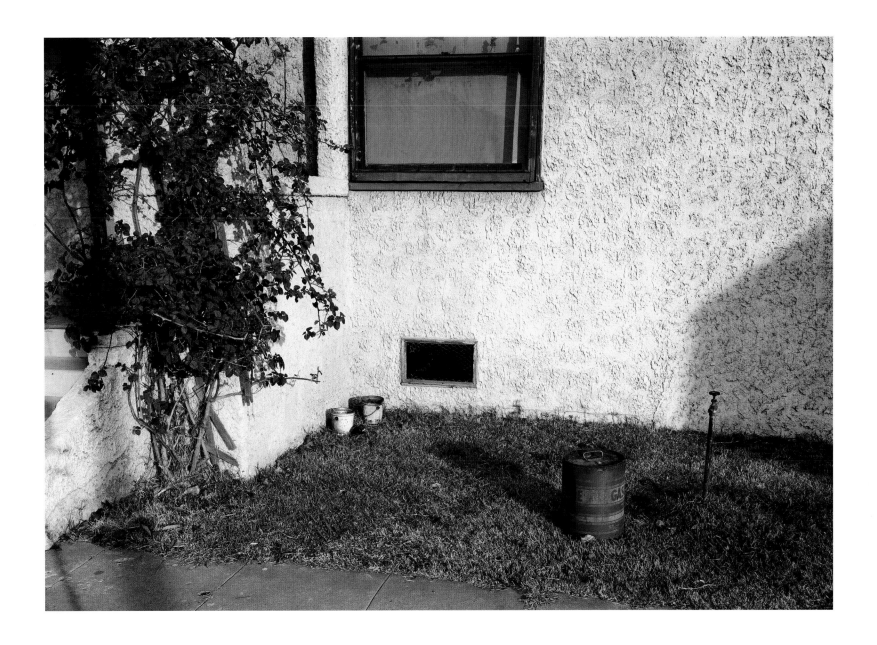

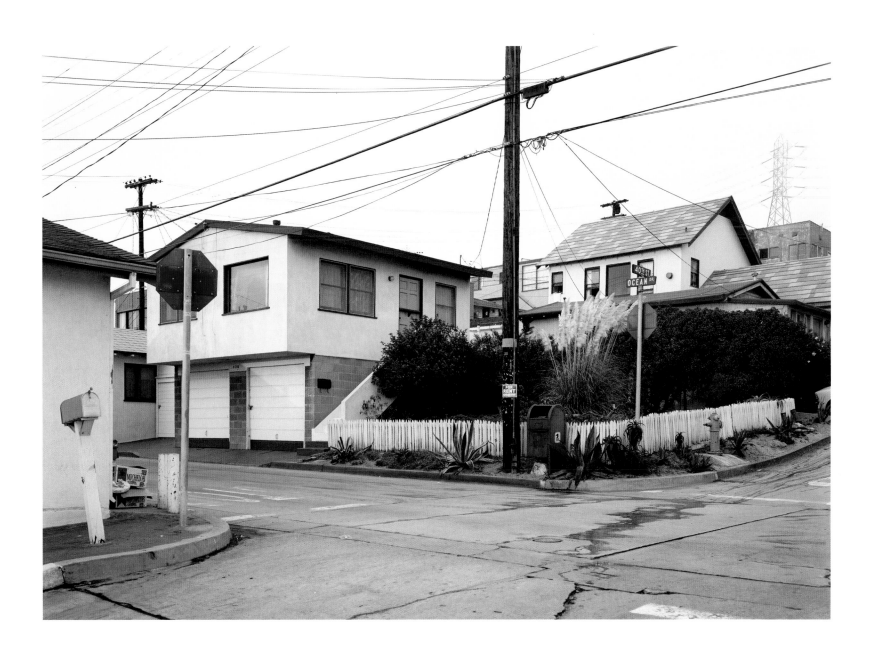

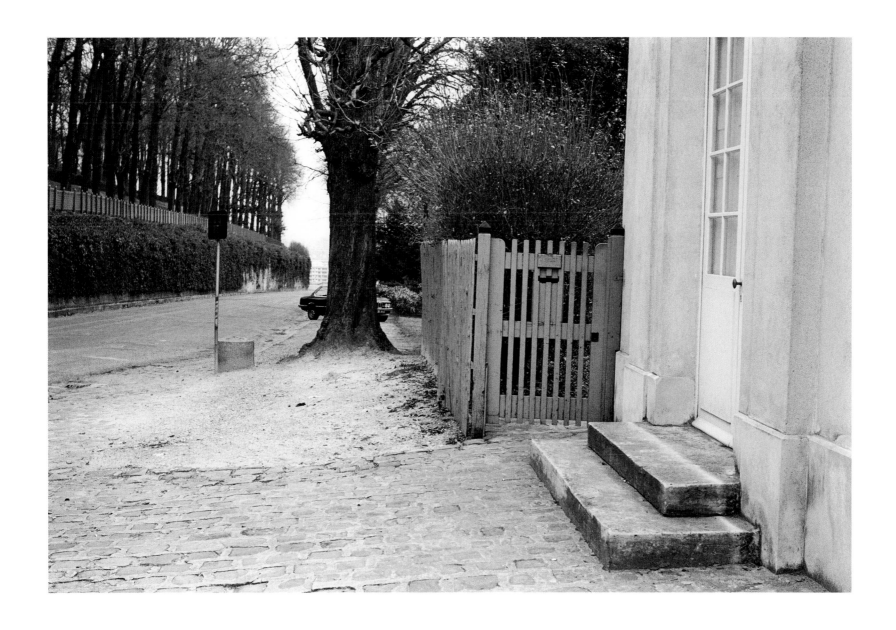

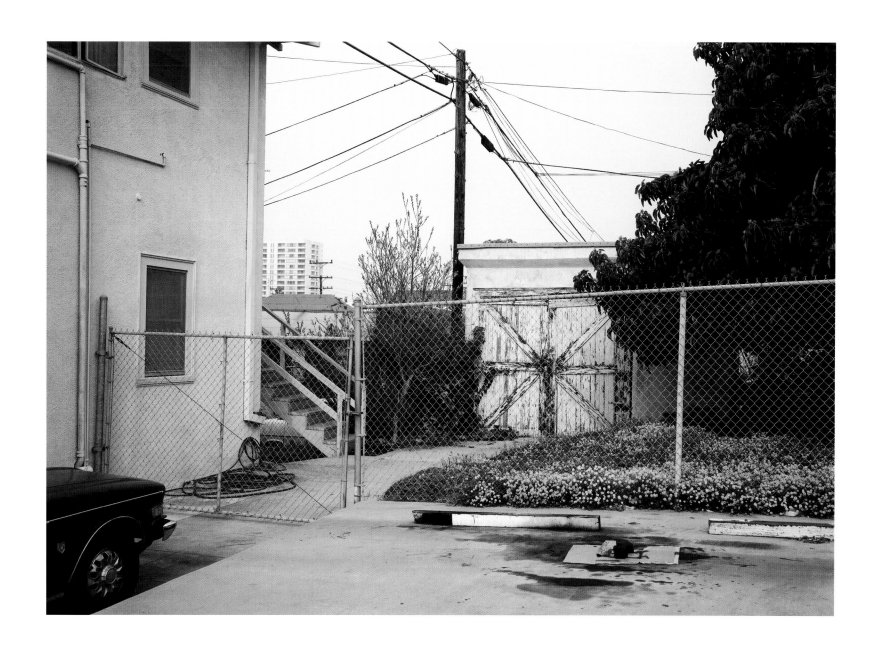

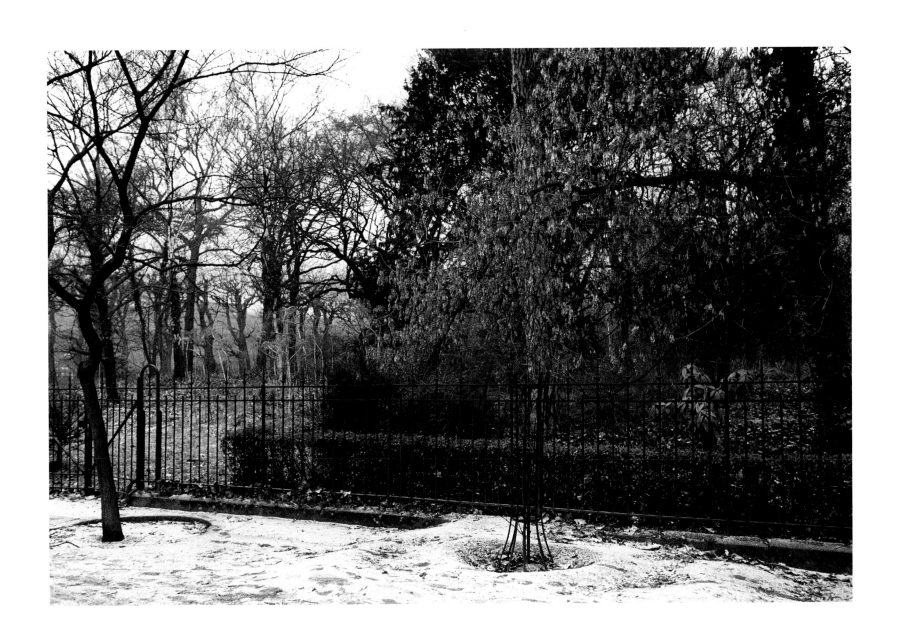

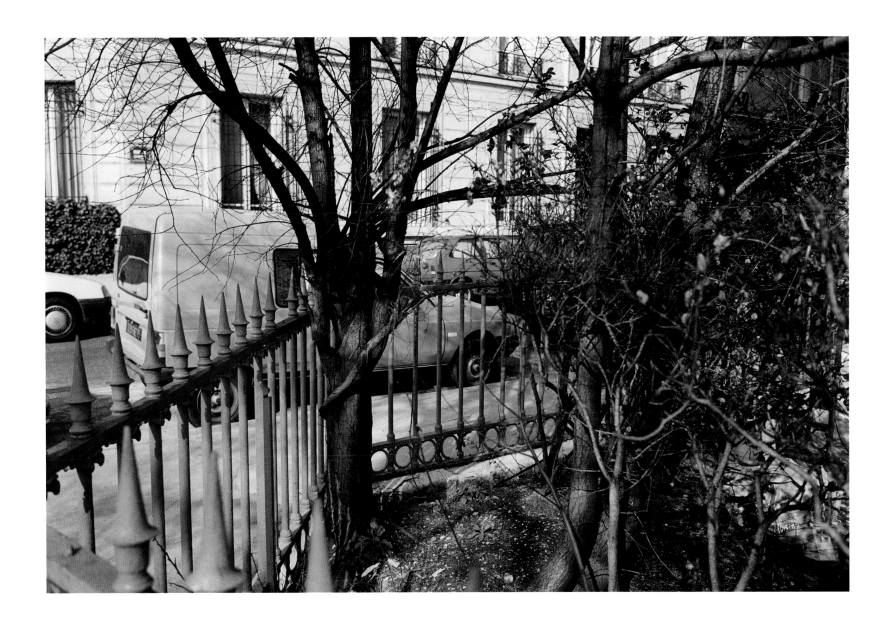

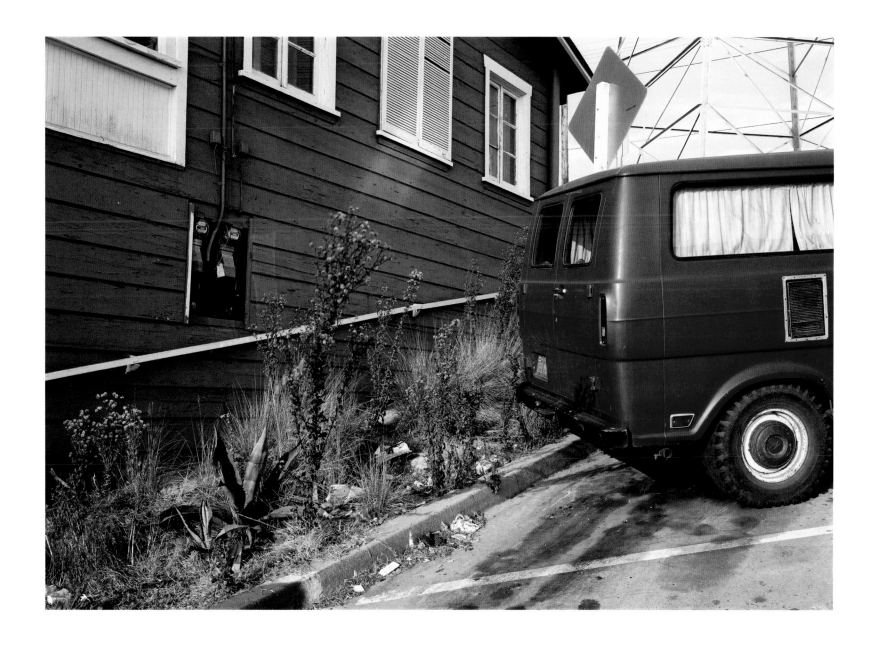

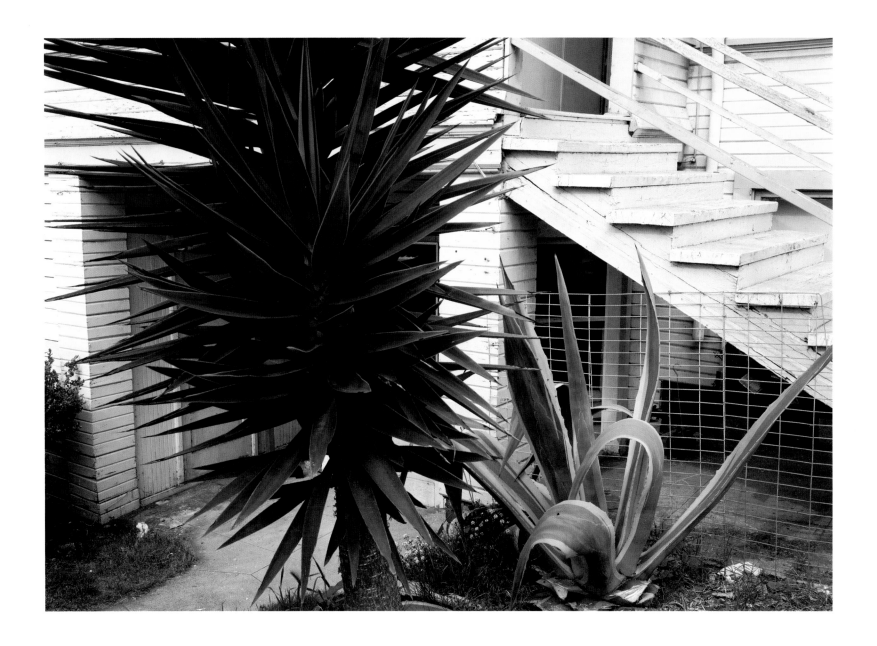

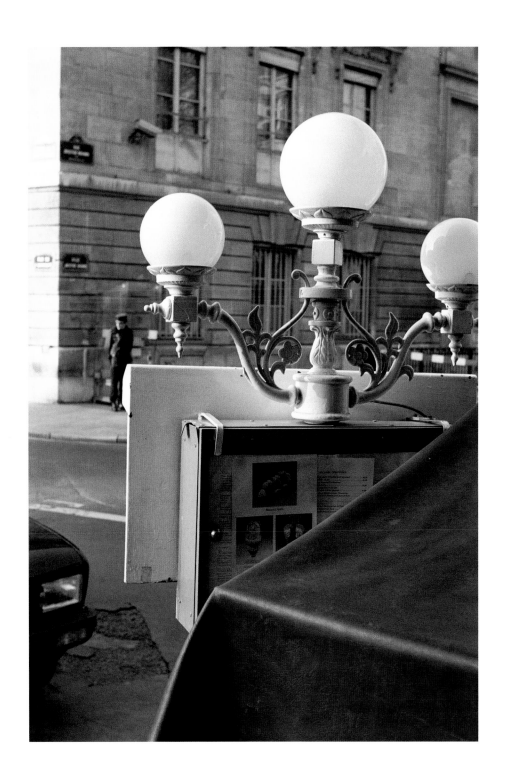

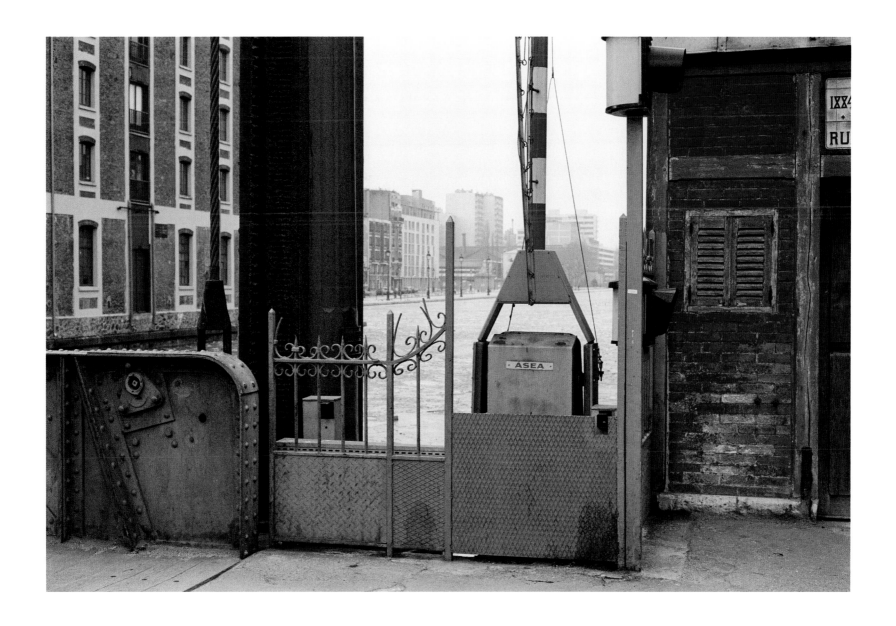

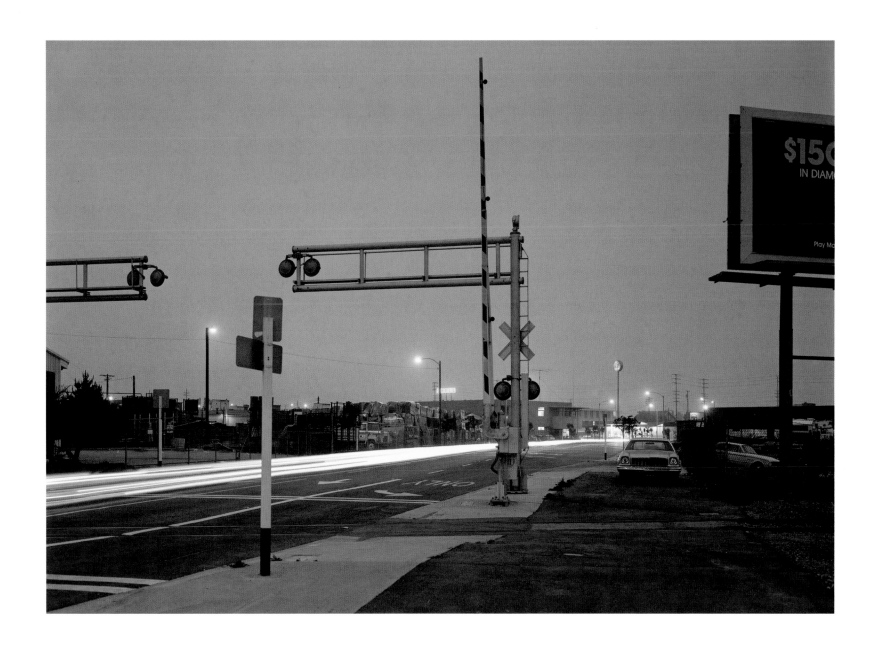

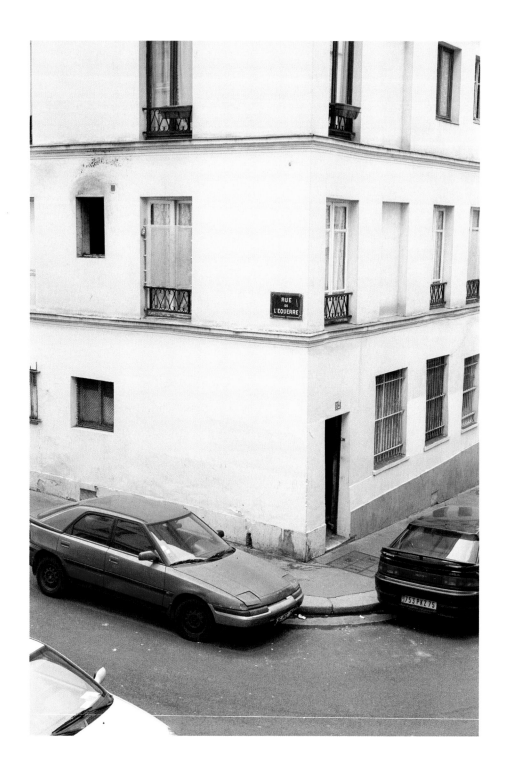

17

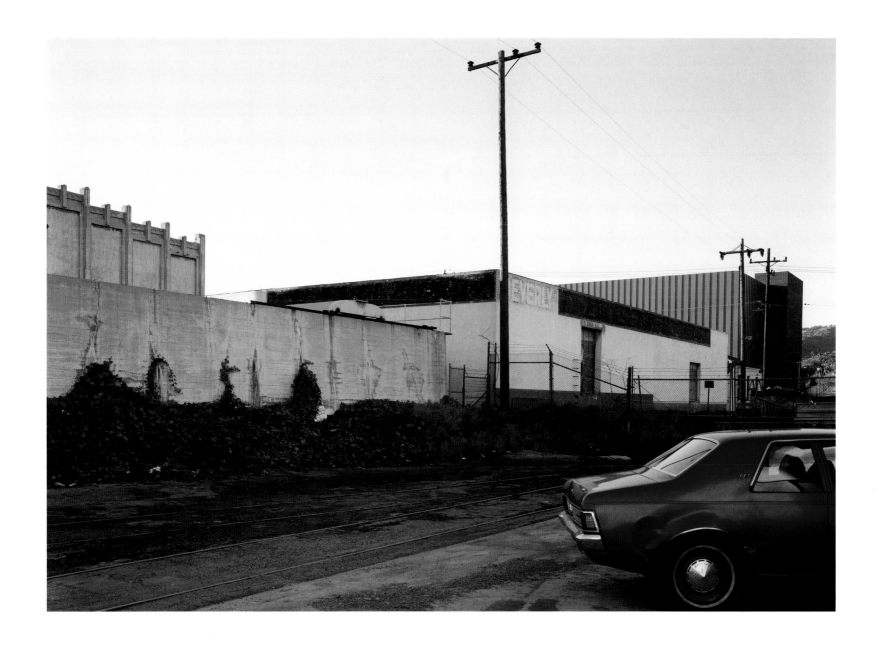

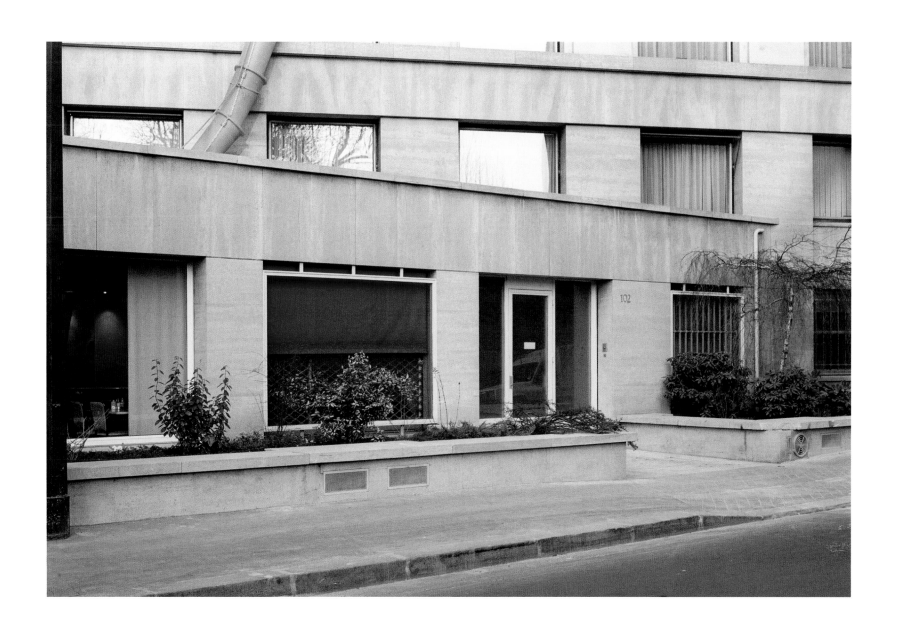

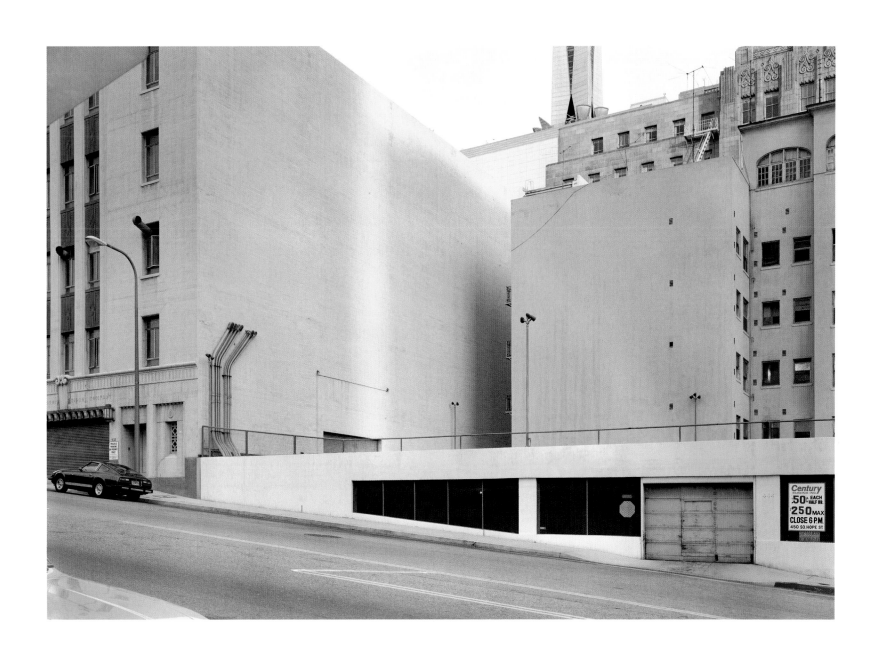

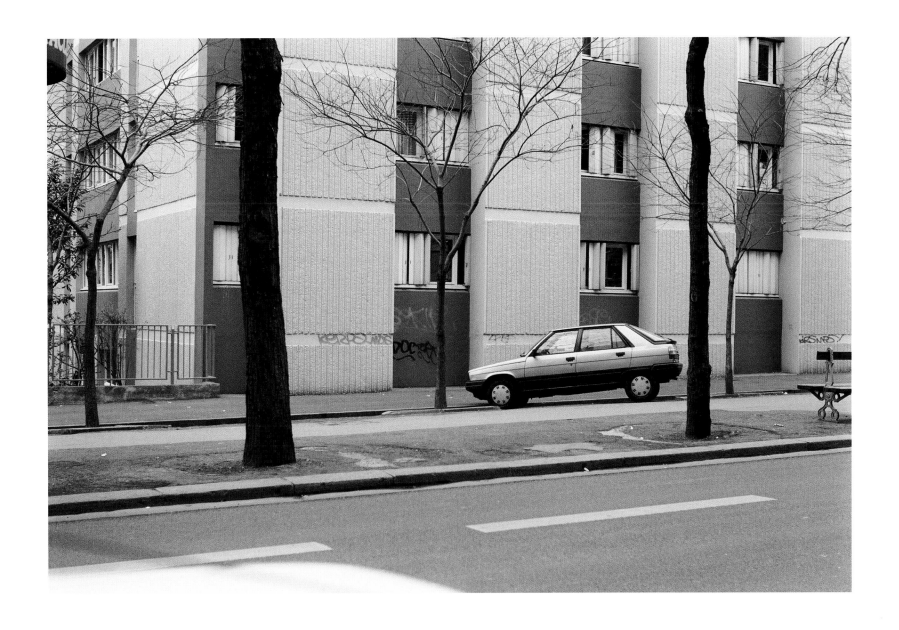

*B*oulevard rapproche Paris et Los Angeles à travers une série de photographies. Paris, comme chacun sait, est la capitale du XIX^{ème} siècle par excellence, indissociable de l'histoire dont elle s'enorgueillit. Los Angeles est une ville paradigmatique dépourvue de passé. Paris – tout du moins à l'intérieur de son périphérique – est une ville compacte, dense. À l'image de New York – disons plus justement de Manhattan, en tout cas – Paris est une ville pour les piétons. Los Angeles est une métropole tentaculaire où les voitures sont reines. Paris se distingue par ses rues pavées et ses impasses ; Los Angeles par ses voies rapides et ses autoroutes. Paris est centripète : tout converge en son centre. Los Angeles ne possède pas de centre : à l'est, la ville se perd dans le désert ; à l'ouest, elle plonge dans l'océan. Ce même océan qui ouvre et clôt l'ouvrage.

La liste des différences qui opposent les deux villes est interminable. Bartos aurait pu cependant choisir de souligner leurs ressemblances. L'expérience subjective n'est pas étrangère à ce choix. Quand on voyage beaucoup, tous les lieux finissent par se ressembler. Ou tout du moins, beaucoup de lieux en rappellent d'autres. Dans cette rue, ou devant ce magasin à Stockholm, qui ne s'est jamais surpris à penser – ne serait-ce que l'espace d'un instant, d'une seconde, même – à Amsterdam ou à Bruxelles ? Dans cette logique, on s'attend presque à voir Los Angeles et Paris se confondre sans plus aucune distinction d'ici la fin de l'ouvrage. Malgré un grand nombre de résonances et d'échos visuels, l'amalgame total ne se produit jamais. On n'arrivera jamais à Paris en Californie [village au nord de Los Angeles]. Il se trouve immanquablement un indice – un panneau, une enseigne, une plaque de rue presque illisible – pour nous rappeler où nous sommes.

Dans un certain sens, *Boulevard* raconte les deux villes et aucune à la fois ; *Boulevard* raconte des lieux qui n'existent que dans ses photographies.

Certaines vues de Paris rappellent spontanément Eugène Atget. Et plusieurs photographies de l'Amérique ordinaire évoquent instantanément William Eggleston. *Boulevard* est un dialogue à mi-chemin entre les perspectives d'Atget et d'Eggleston.

En photographiant le parc Saint-Cloud et ses environs, Bartos marche directement dans les pas d'Atget. La planche 44 – l'aile d'une voiture de couleur bleue garée dans une cour intérieure – rappelle une photographie d'Atget datant de 1922 représentant une automobile garée 7, rue de Valence. La planche 8 (avec son portail, son arbre noueux, et sa rue de faubourg se perdant dans la lumière) semble être une lecture contemporaine d'une prise de vue typiquement atgétienne – la maison de Balzac au 24, rue Berton, par exemple.

Et puis, il y a les chaises, bien sûr – les chaises vides que tout le monde depuis Atget s'est attaché à photographier, comme l'a si justement souligné John Szarkowski [ancien directeur du département de photographie du MoMA à New

York]. Les chaises photographiées par Bartos ne donnent jamais l'impression d'attendre quelqu'un ; elles ressemblent plutôt à des quadrupèdes anguleux et aériens. Mais on se demande bien ce que font ces chaises toute la journée ? Elles restent plantées là, c'est tout.

Eggleston revendique une approche «démocratique» de la photographie ; il me semble que Bartos va encore plus loin – non pas en raison des sujets choisis ou de l'artiste lui-même, mais à cause (pour le dire un peu maladroitement) de ce qui compose ses photographies. Ces dernières semblent faire écho, par certains aspects, au martianisme [mouvement poétique britannique dont le nom est inspiré d'un poème de Craig Raine – «A Martian Sends a Postcard Home» (1979) – dans lequel un extraterrestre décrit des choses ordinaires observées sur notre planète d'un point de vue impropre et saugrenu] ; mais là où le sentiment poétique naissait de l'étrangeté, il découle ici de la banalité, du coutumier.

Boulevard n'est pas un recueil de photographies prises par un visiteur extraterrestre ébahi lors de sa première visite sur la planète bleue : il offre la perspective de la chose photographiée sur elle-même. En effet, Bartos photographie souvent – je tiens ici à décrire une impression, et non pas à proposer une explication technique ou absurde – en prenant comme point de vue celui de l'objet qu'il photographie. La photo de la clôture rouge en fer forgé représente en réalité le point de vue de la clôture sur le monde qui l'entoure. Les photographies des chaises offrent le point de vue des chaises sur le monde – une façon de dire : «Voilà ce qu'est le quotidien d'une chaise.» Bartos fixe les images du monde, tel que le perçoit une plante, un bâtiment, un panneau, ou encore une clôture. Rien, ni personne, à ses yeux ne jouit d'une vue plus juste que ces objets.

Eggleston prend ses photos en quelques secondes. Bartos observe son sujet des journées entières avant d'appuyer sur le déclencheur. Sylvia Plath, glissée dans la peau d'un miroir installé dans une pièce dépourvue d'intérêt, écrivait : «Je passe le plus clair de mon temps à contempler le mur d'en face.» [*Mirror* (1971)] Bartos nous apprend que le mur – avec l'aide du miroir – possède lui aussi une capacité d'auto-réflexion infinie. Les photographies de Bartos ont le regard fixe, et reflètent presque un état de transe. Quel que soit le lieu, l'appareil photographique semble être là depuis toujours. (Dans les photographies de plantes, on le croirait enraciné dans le sol.) Enfin, pour dire les choses autrement, on n'a aucune conscience du temps qui passe sur ces photographies ; et même, le temps semble s'être arrêté.

Ce sentiment est surtout présent dans les photographies de Los Angeles, réalisées à l'aide d'un appareil de grand format. Résultat : les négatifs contiennent ce que Stephen Shore – un autre grand maître de la couleur – appelle la «densité fantasmagorique de l'information» . On passe ainsi plus de temps à l'intérieur des photos – du moment que rien ne se produit dans ce laps de temps – ce qui a pour effet de créer un suspens perpétuel. Comme l'écrit Michel Houellebecq dans *Plateforme*, «tout peut arriver dans la vie, et surtout rien.»

Il y a des voitures partout dans les photographies de Bartos, mais elles ne sont jamais en mouvement. On est loin des bolides sortant du cadre, photographiés par Jacques Henri Lartigue ; ou encore de la vision furtive, à la fois classique et futuriste, fixée dans *Abstract Speed – The Car Has Passed* (1913) de Giacomo Balla. Dans le monde de Bartos, les véhicules sont à l'arrêt, stationnés et semblent condamnés à rester là pour toujours. Cette tendance est portée à son paroxysme dans la planche 56 : on y voit une voiture, immobilisée dans sa housse pareille à un linceul, prisonnière des murs et d'une palissade blanche.

On ne retrouve pas la vivacité de Cartier-Bresson, même dans les vues de Paris prises avec un 35 mm. (On croit déceler une pointe de Cartier-Bresson dans une photo où l'on distingue des goulottes à gravats semblant escalader la façade d'un bâtiment. Mais cette scène n'est pas le fruit d'une synchronisation parfaite de la part du photographe : les goulottes étaient certainement là depuis plusieurs semaines.) Bartos n'est pas attiré par l'instant décisif : ce qui l'intéresse, c'est capter l'instant qui dure.

Dans les quelques photos où l'on voit des hommes ou des femmes, cela n'aurait fait aucune différence si l'obturateur avait été maintenu ouvert plusieurs secondes – voire plusieurs jours –, s'il avait été actionné un peu plus tôt ou un peu plus tard. La photographie d'un homme marchant péniblement devant une enfilade de magasins décrépits (dont un détail arrive plus tard dans le recueil) nous donne l'impression que la seconde guerre mondiale a pris fin seulement quelques semaines ou quelques années auparavant. Ces photographies sont chargées d'émotions – mais les sensations se manifestent avec une lenteur hors du commun. Dans cette perspective, un changement de saison tient du sensationnel ; un camping-car rouge sur une place de parking est un événement en soi. Mais avec une bonne dose de patience, un film pourrait bien naître de ces images pour la simple raison que les véhicules à l'arrêt présagent un mouvement potentiel.

Le cinéma : voilà un autre fil qui relie les deux villes. Les photographies semblent souvent attendre un énergique « Moteur ! Ça tourne ! » qui mettrait tout en mouvement. Seulement, l'attente dure depuis si longtemps que plus personne ne se souvient de ce qu'il doit se passer. Au lieu du claquement sec du clap, seul le léger clic discret de l'obturateur. Clic-clac. C'est comme le cinéma d'action à la française : c'est-à-dire, un film à sensations fortes… sans les sensations fortes. L'action, s'il en est, semblerait se dérouler à l'intérieur de l'une de ces maisons ou de l'un de ces appartements que l'on voit seulement de l'extérieur. On le suppose, en tout cas, parce qu'il y a une voiture stationnée devant l'entrée. (« Si une chose peut être filmée », disait Don DeLillo, « le film se trouve à l'intérieur même de cette chose. »)

La photographie entre chien et loup d'un véhicule arrêté sur le bas-côté d'une voie rapide, au croisement d'une voie ferrée, aurait pu suggérer le mystère ; mais on imagine mal, par exemple, un tueur à gages revenir vers son auto à pas

pressés jeter un fusil dans le coffre. L'une des raisons de ce manque implicite de sens dramatique tient, d'après moi, dans la palette prudente et limitée utilisée consciemment par Bartos : vert pâle, moutarde, bleu-gris, jaune délavé… Ces couleurs se fondent si bien dans leur environnement qu'il est difficile de se figurer quiconque déranger l'harmonie aléatoire et fragile de la scène. Et pourtant, il nous semble, dans le même temps, que quelque chose est sur le point de se produire.

Une autre facette de *Boulevard* réside dans la question de l'incertitude. Quand on regarde les photographies l'une après l'autre, on croit déceler une forme de narration ; mais il est très difficile de préciser de quel type de narration il s'agit, et encore plus de détailler la façon dont elle s'articule. On pense naturellement au cinéma car il s'agit d'une narration visuelle dont les conventions nous sont familières. Mais il faut faire preuve d'une bonne dose de confiance et de patience pour accepter ce que *Boulevard*, de manière si éloquente, si calme et si énigmatique, donne à voir pratiquement à chaque page : à savoir, une série de natures mortes. Dans ce contexte, comment ne pas voir dans la première planche (une voiture stationnée) une déclaration d'intention de la part de Bartos ? Car, assurément, *Boulevard* est une invitation au transport sans mouvement, une invitation à un voyage immobile.

Geoff Dyer

(Traduit de l'anglais par Magali Pès)

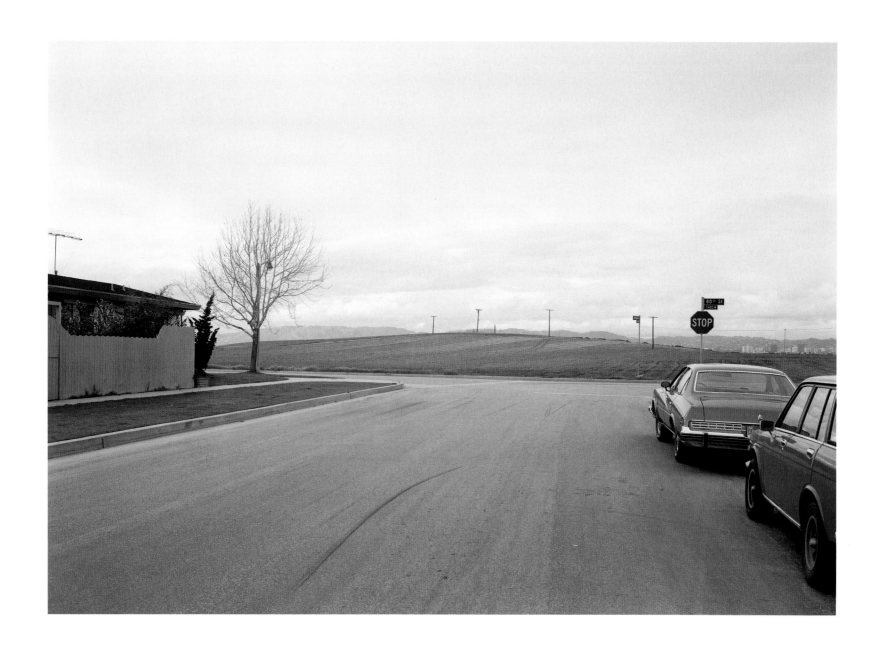

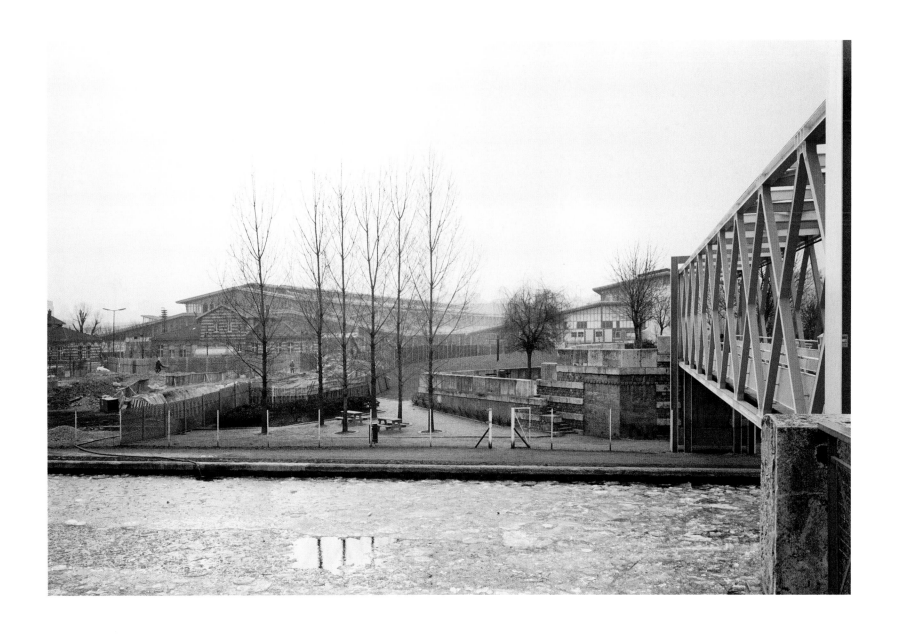

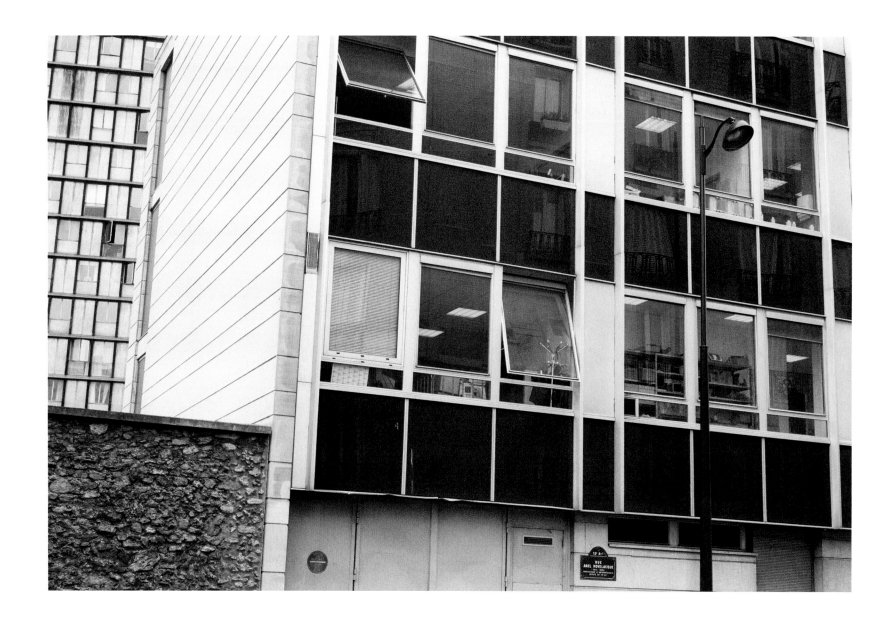

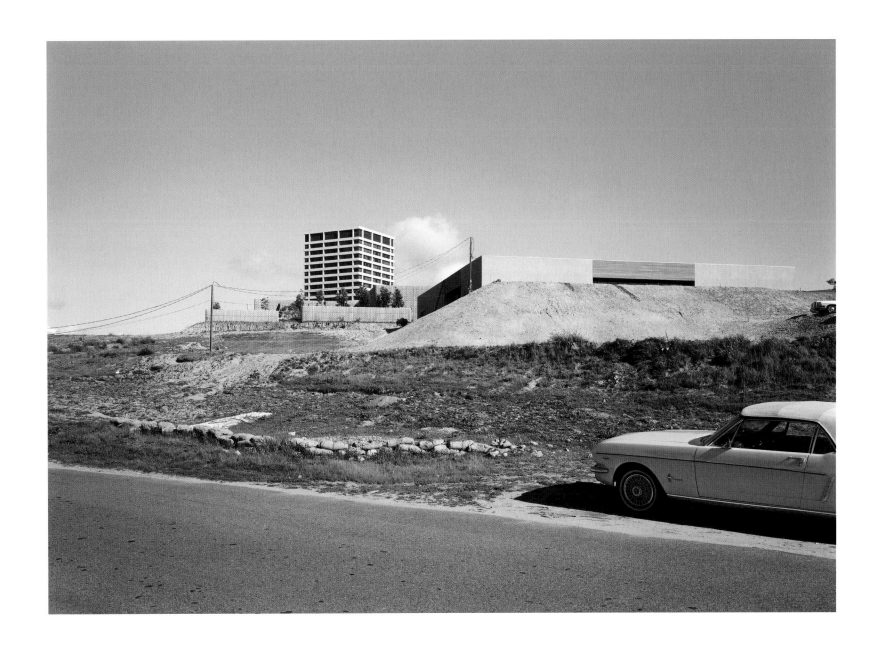

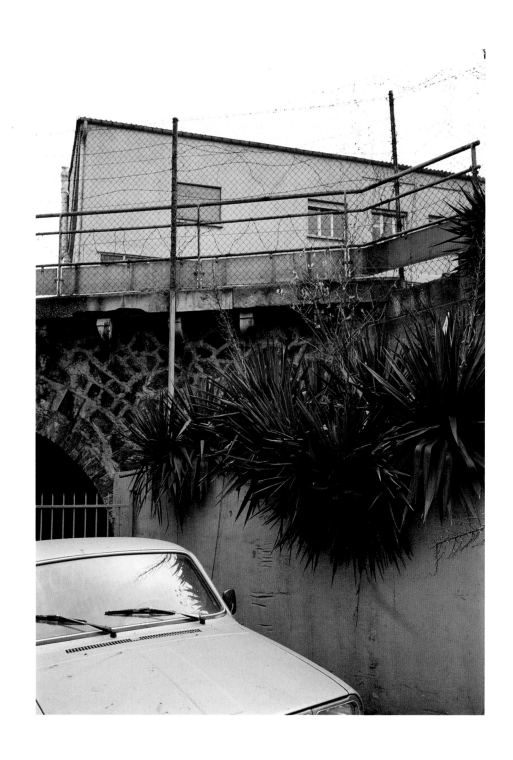

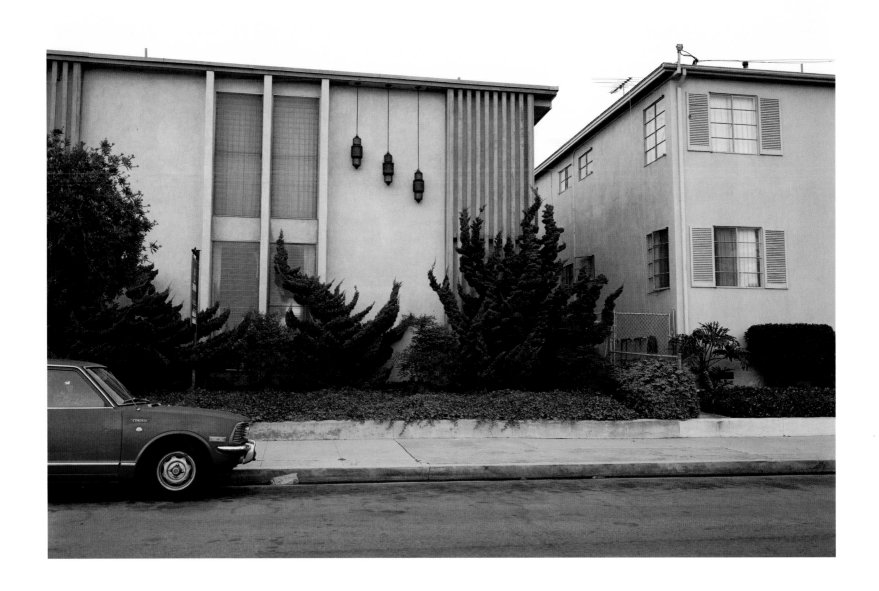

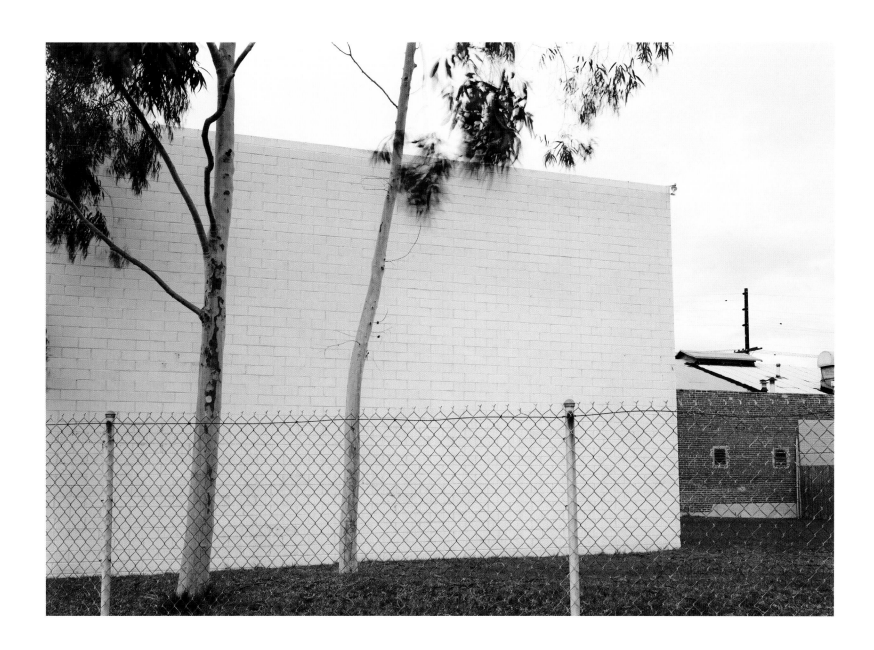

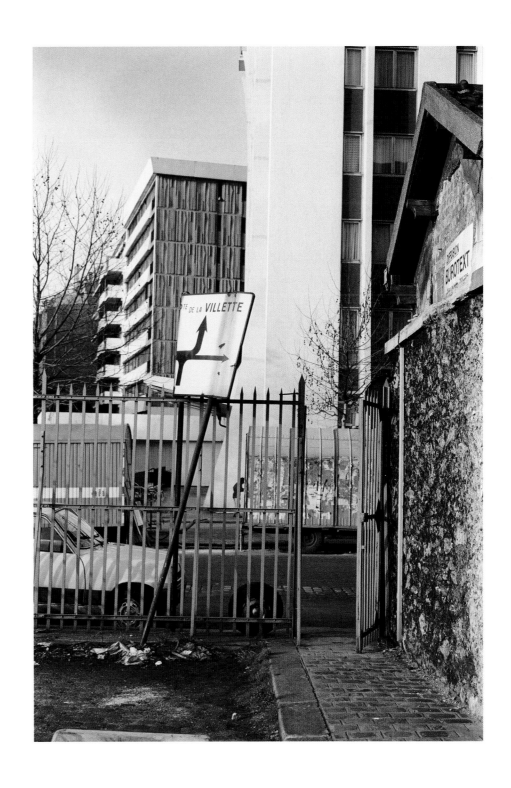

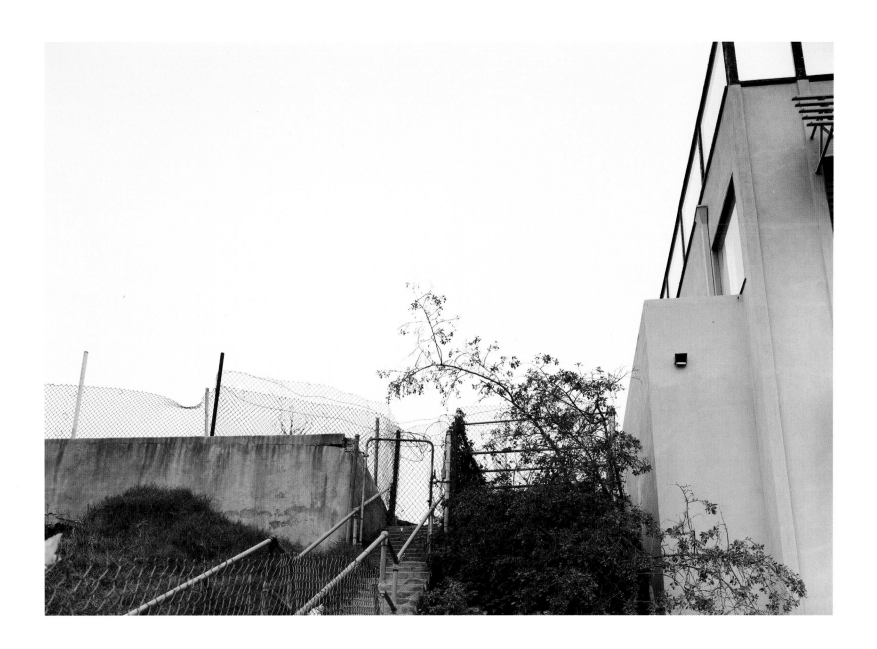

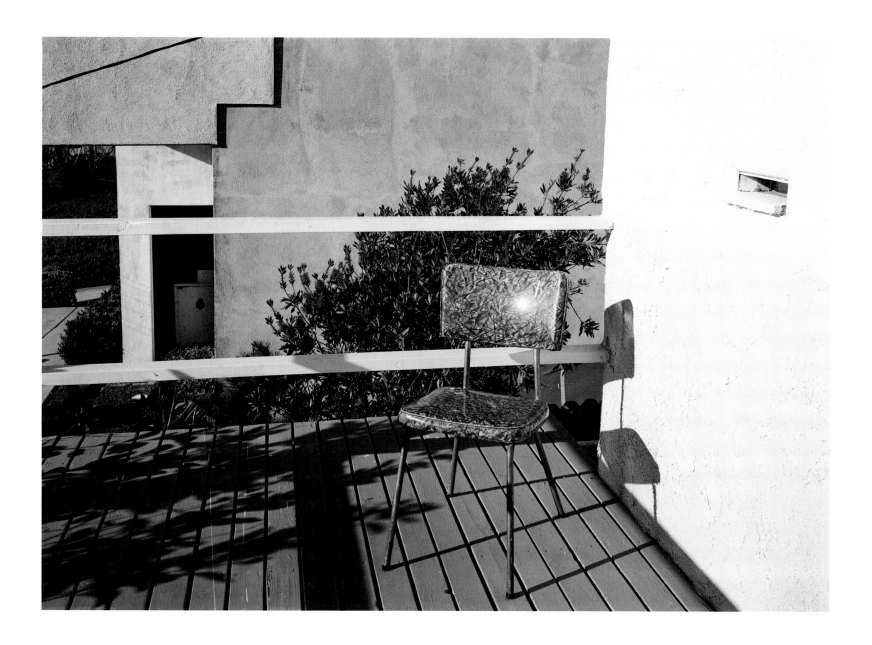

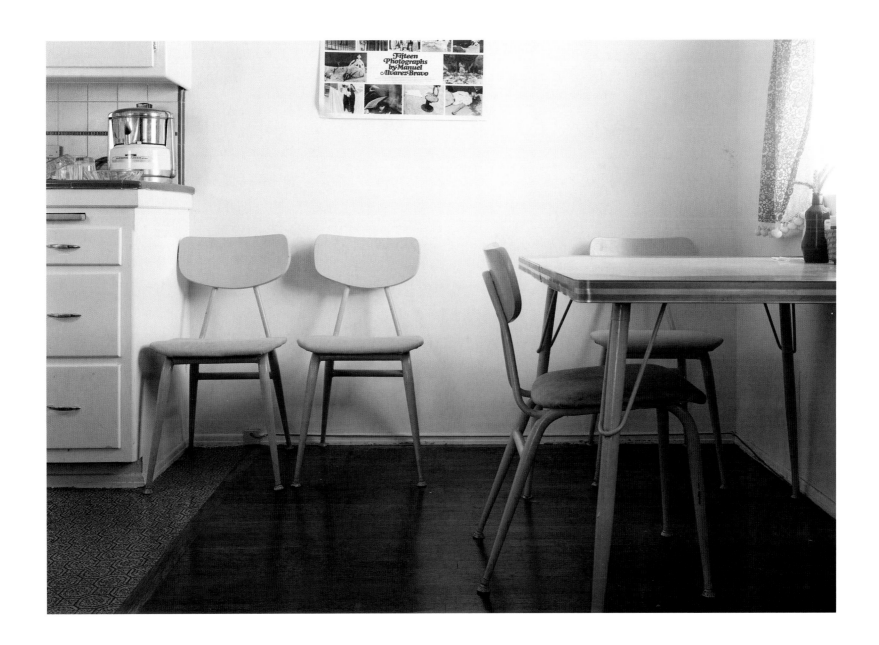

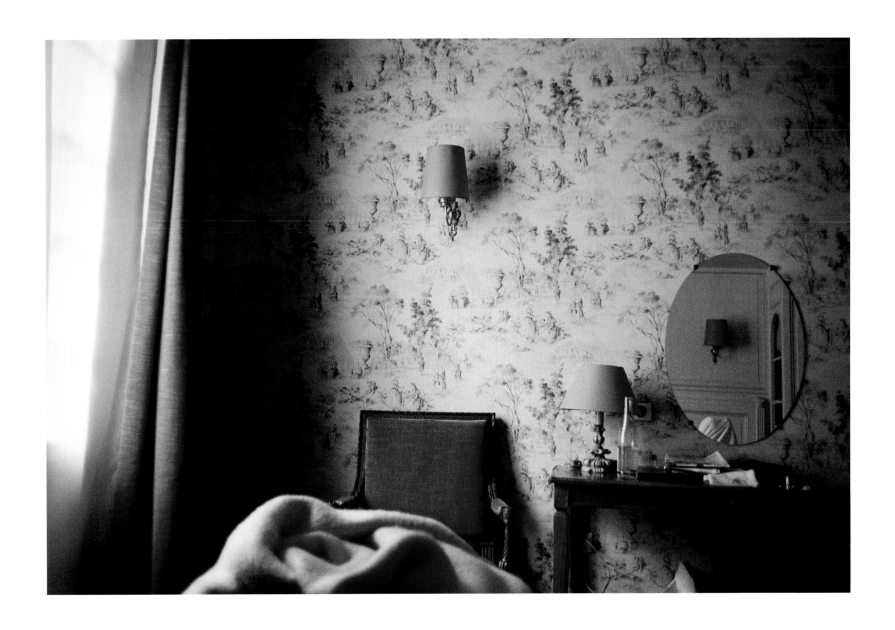

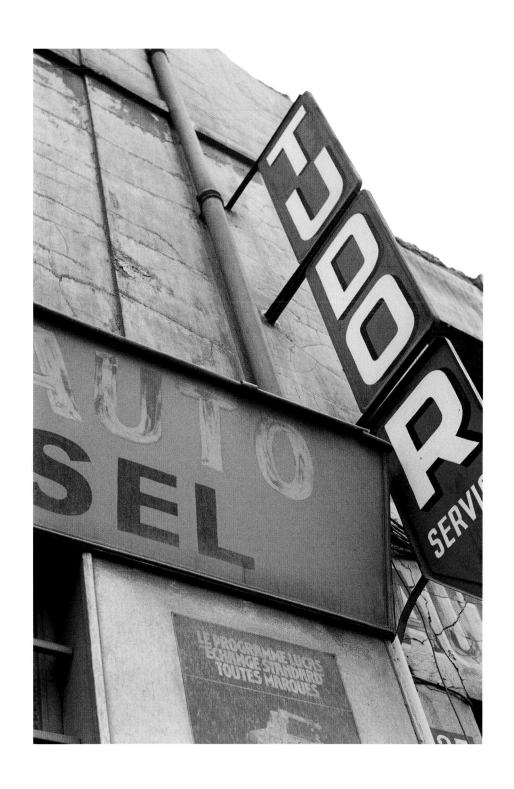

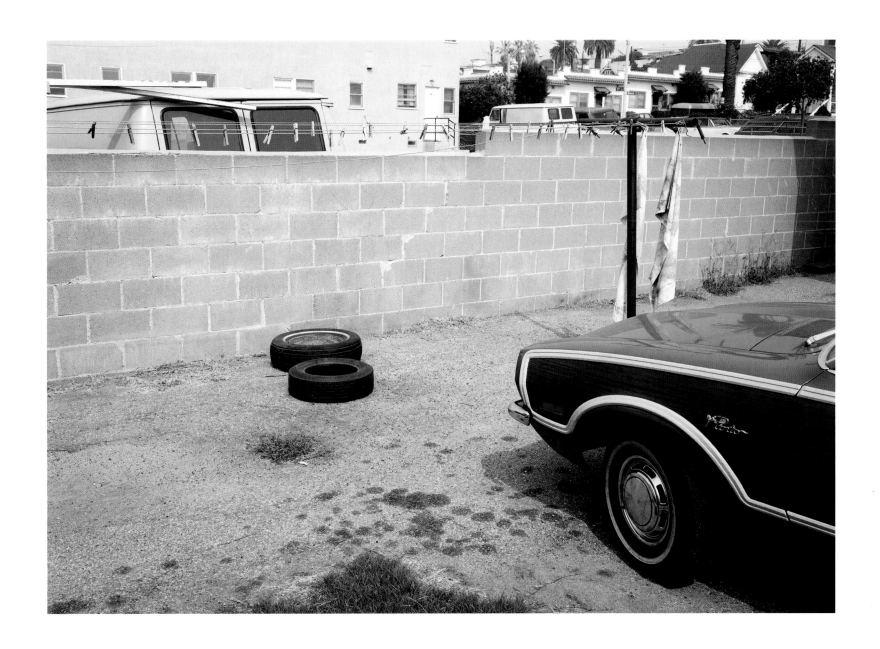

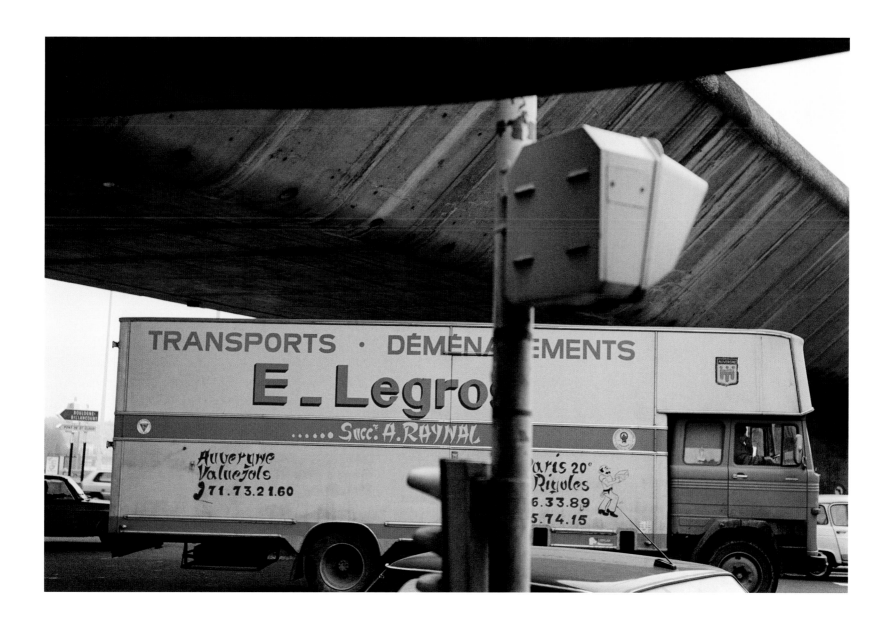

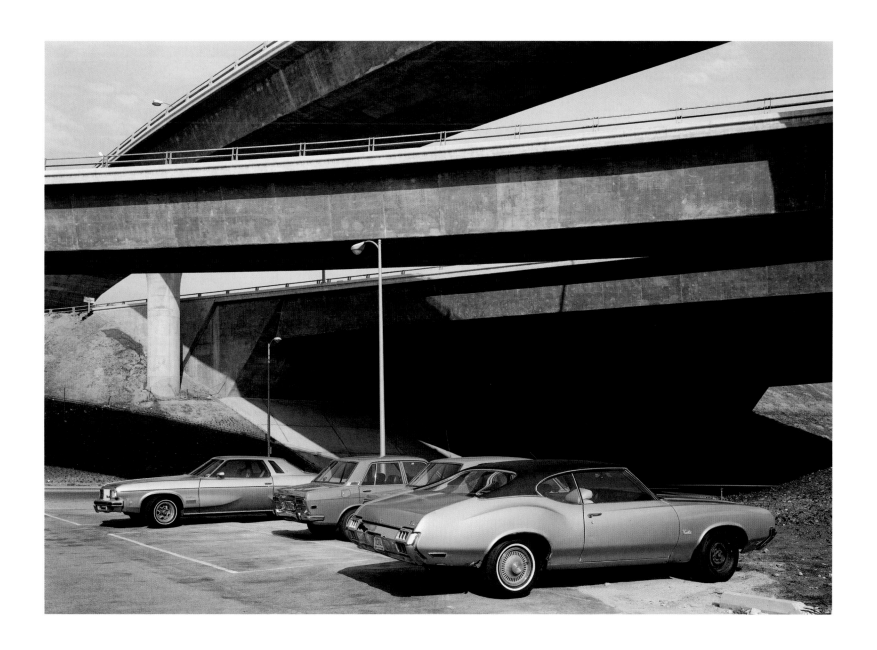

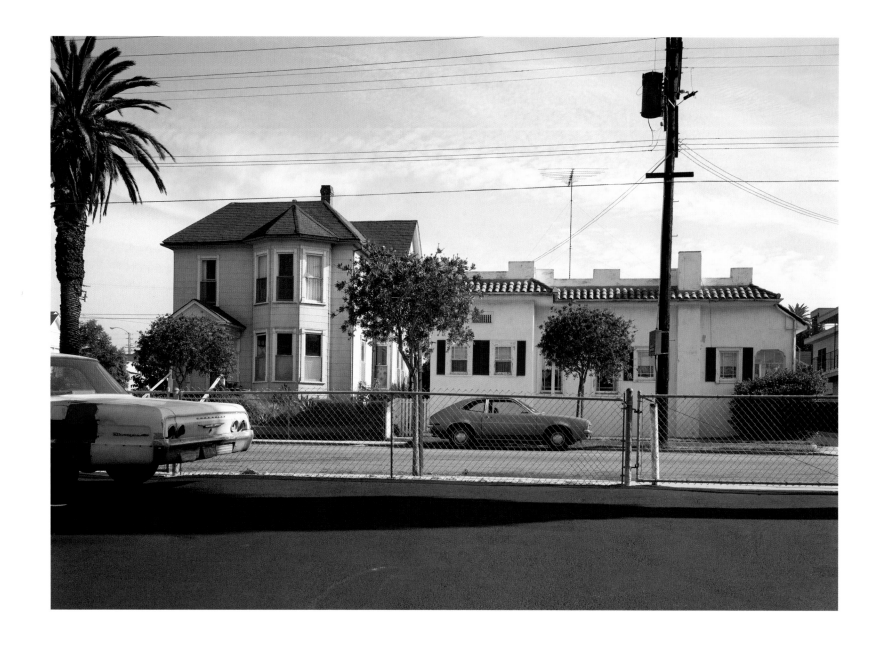

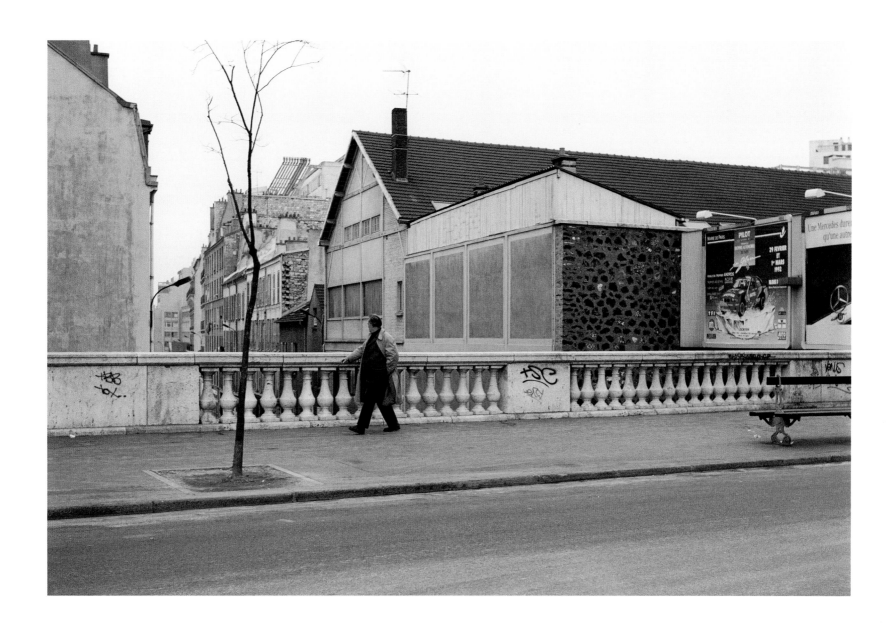

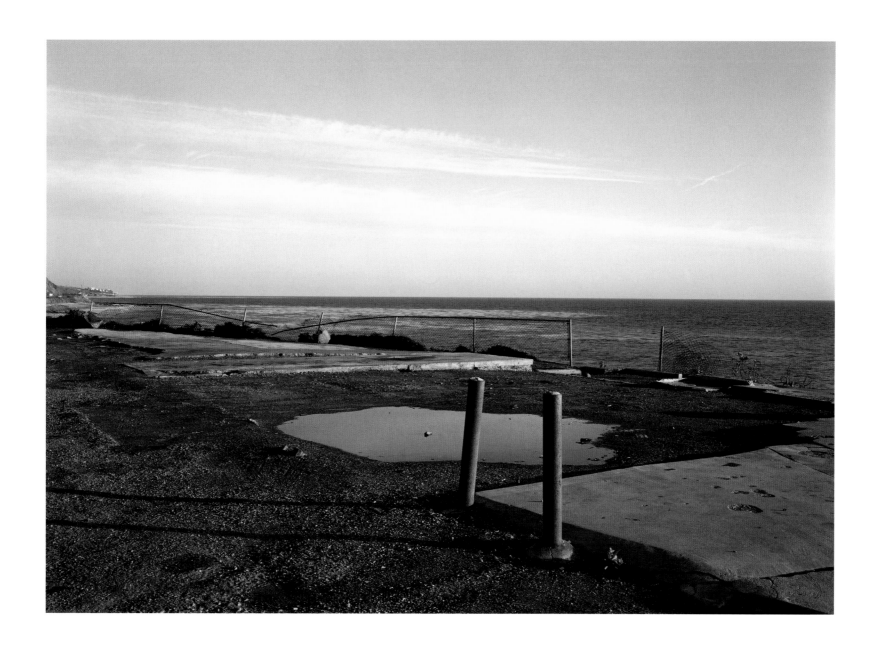

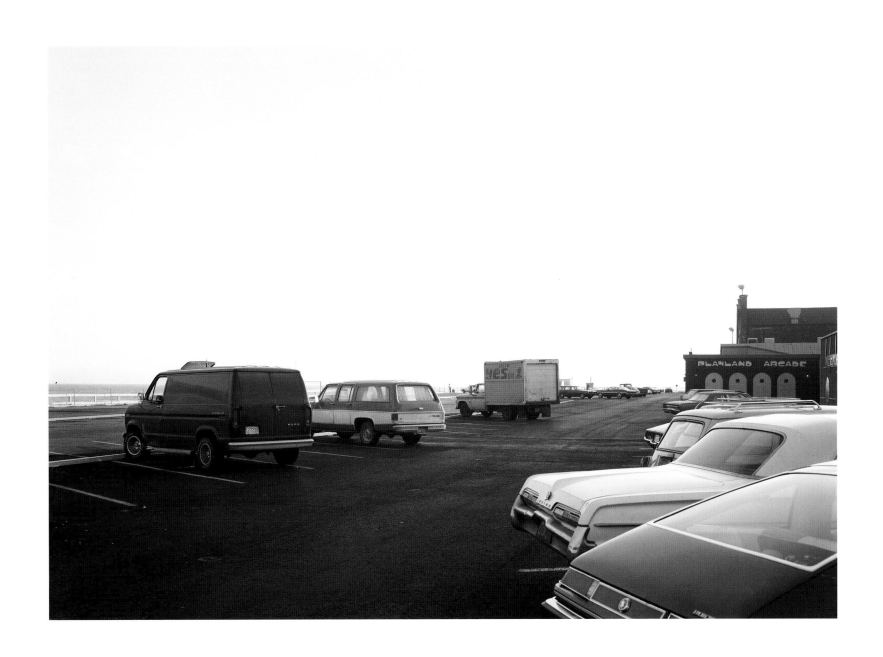

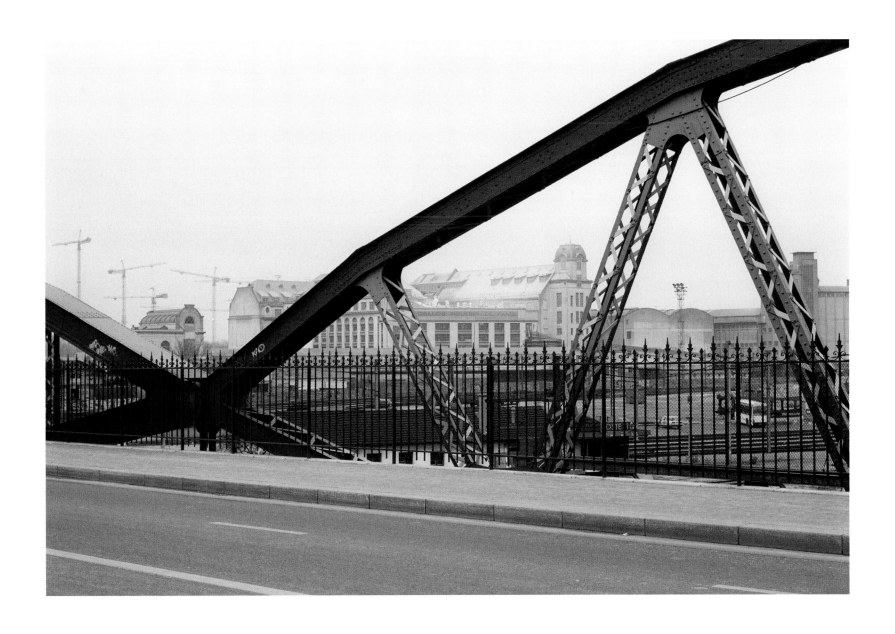

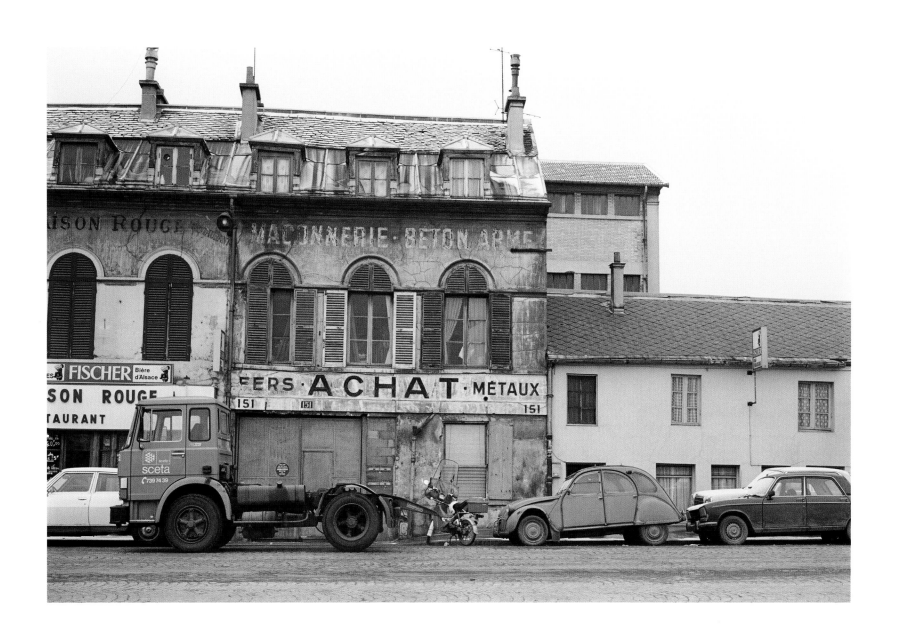

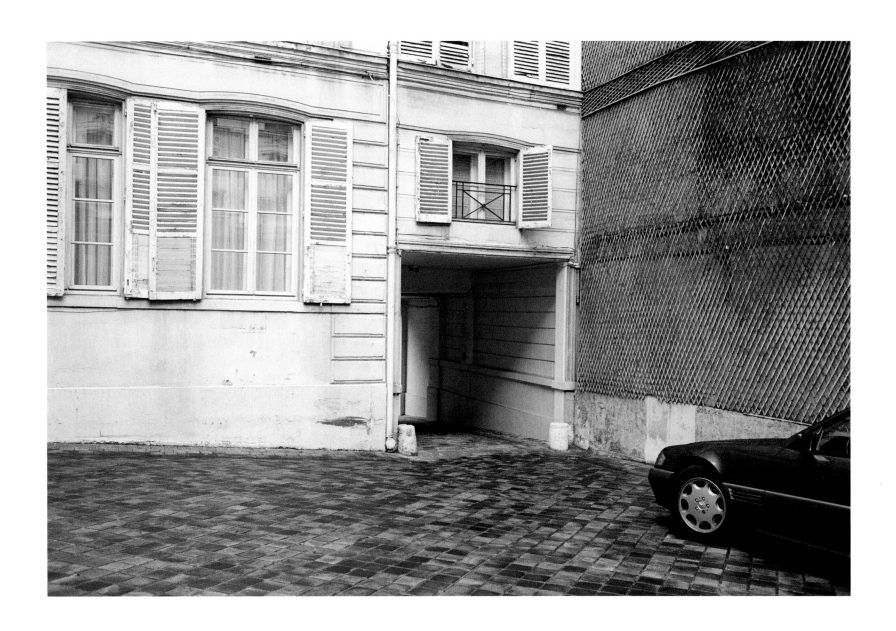

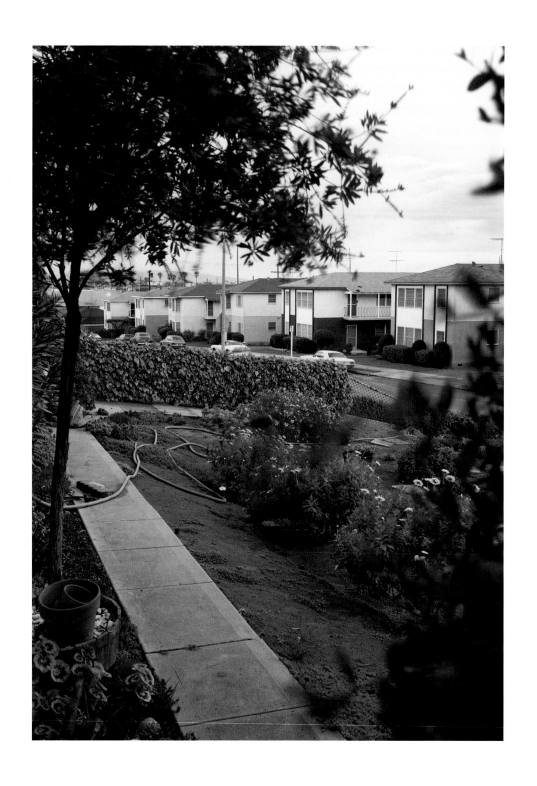

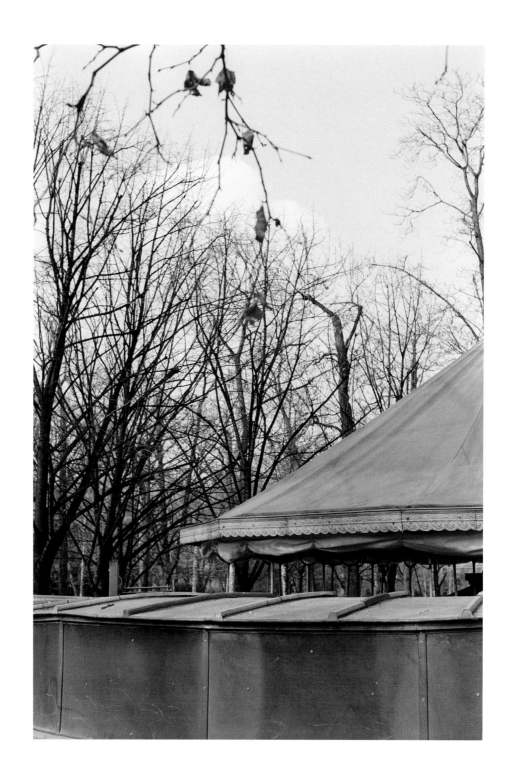

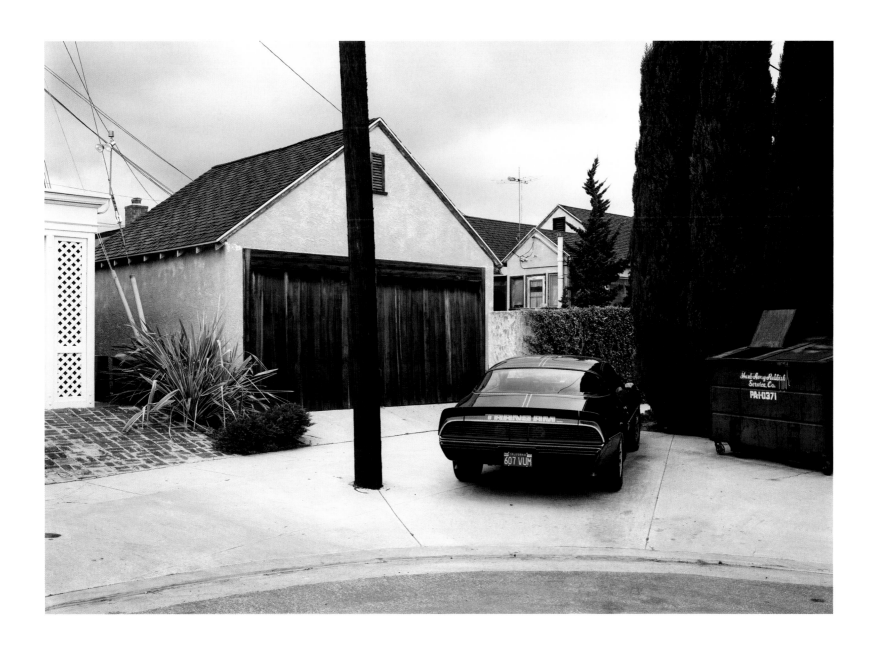

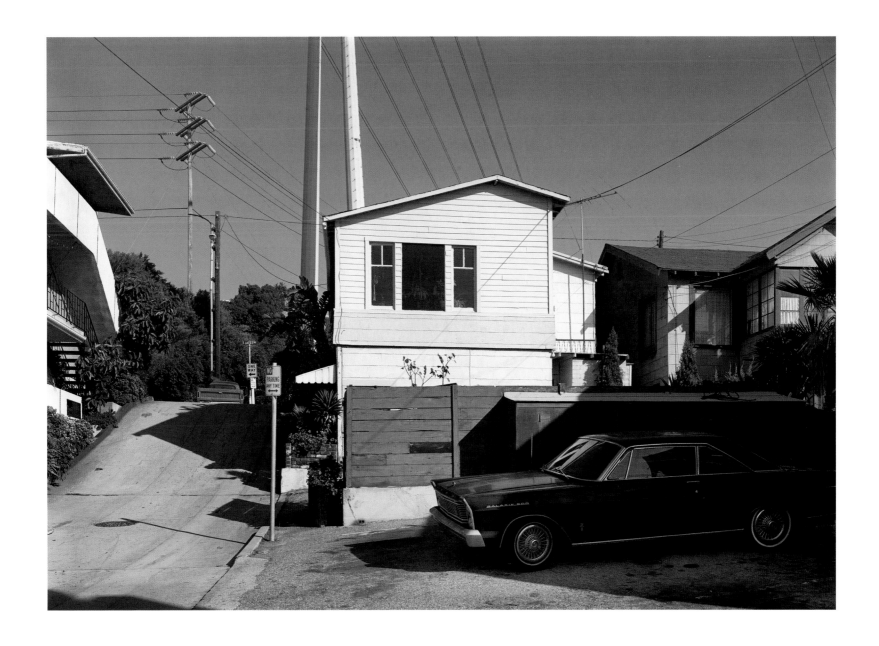

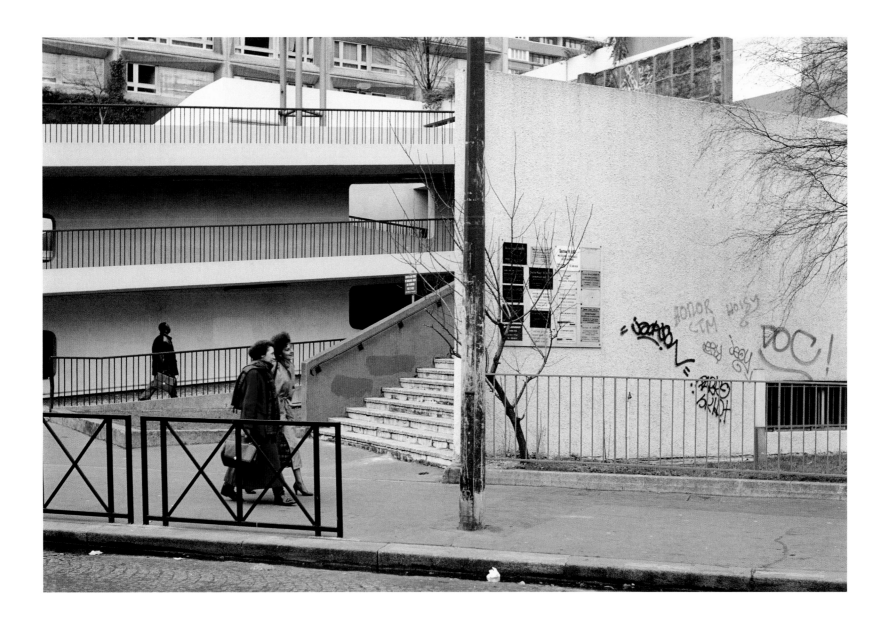

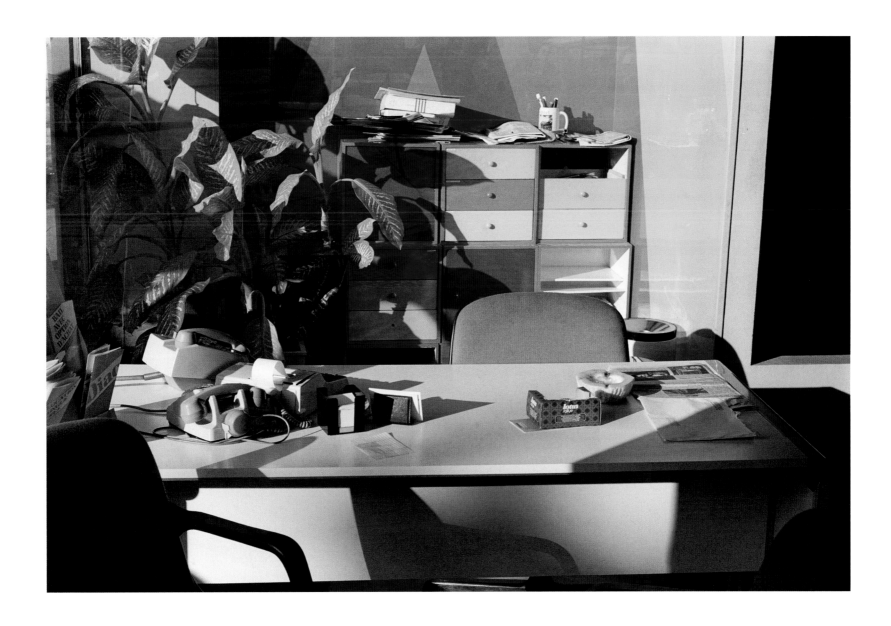

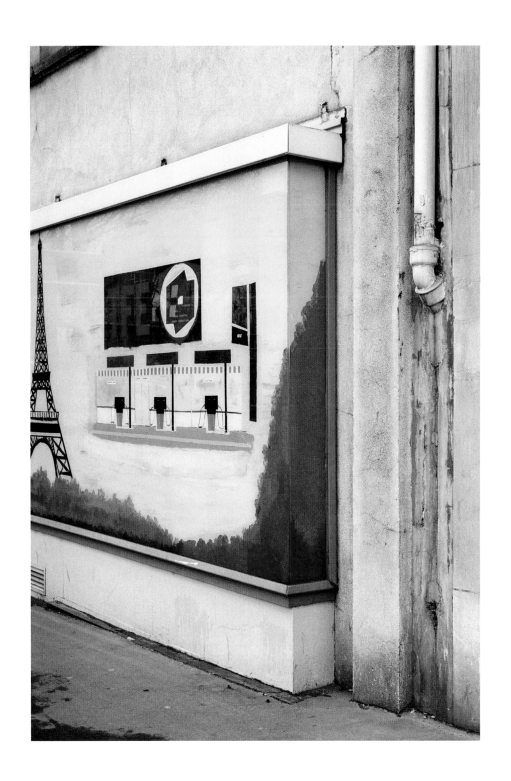

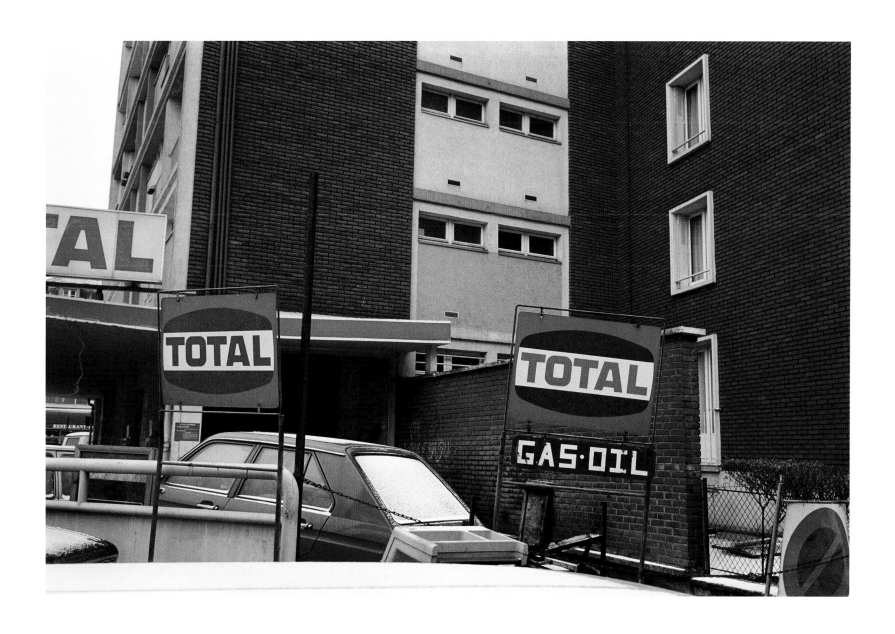

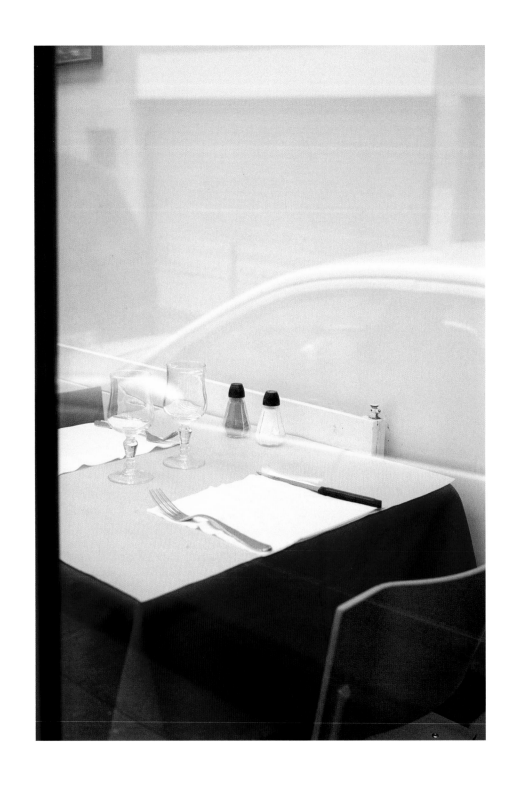

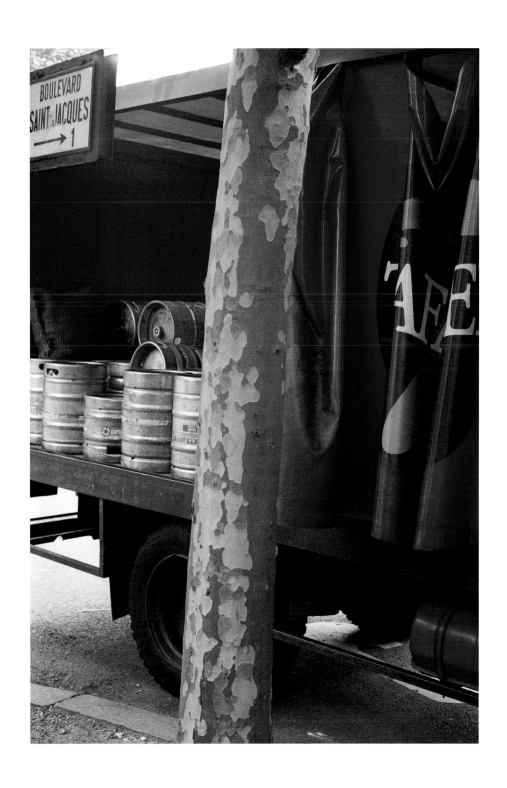

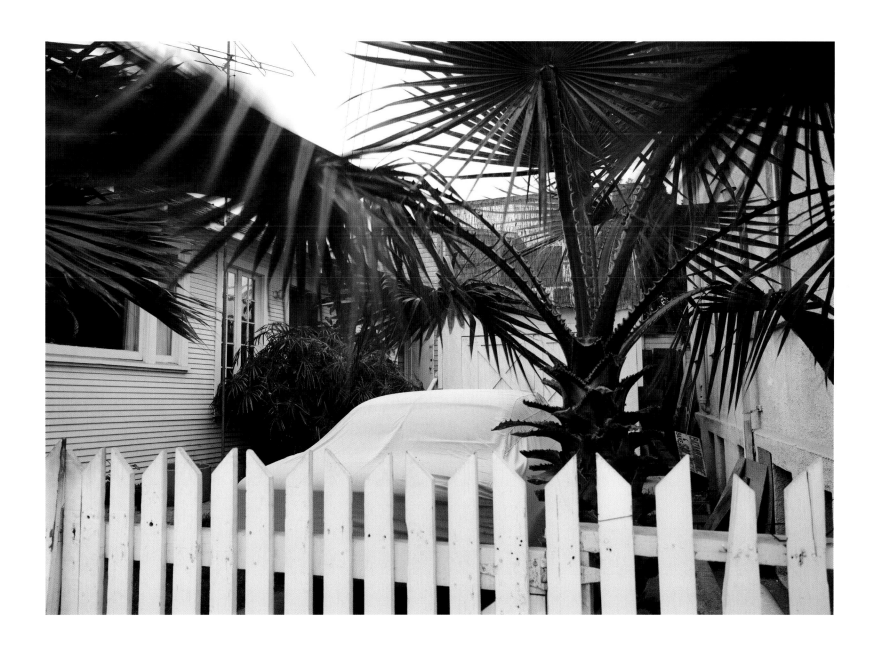

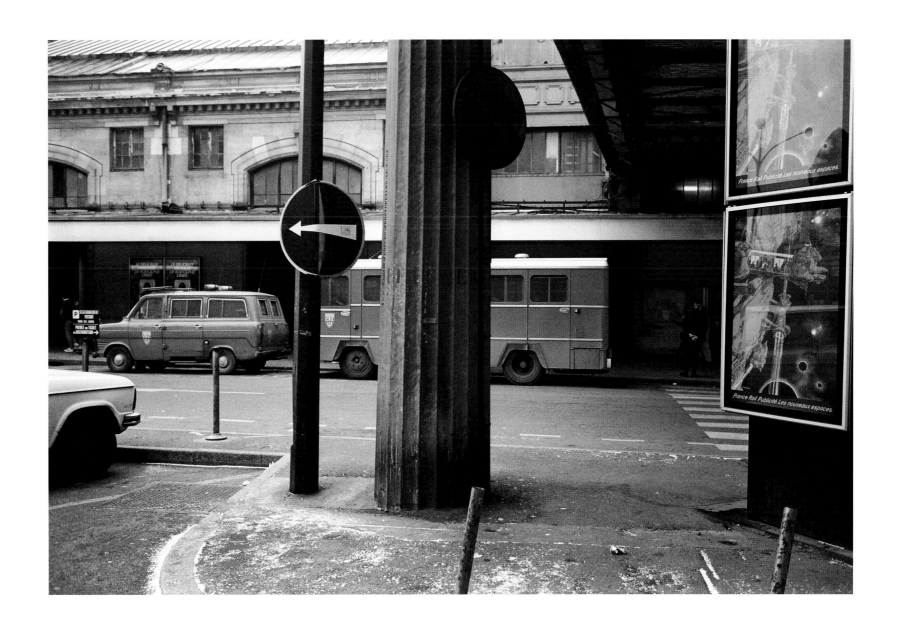

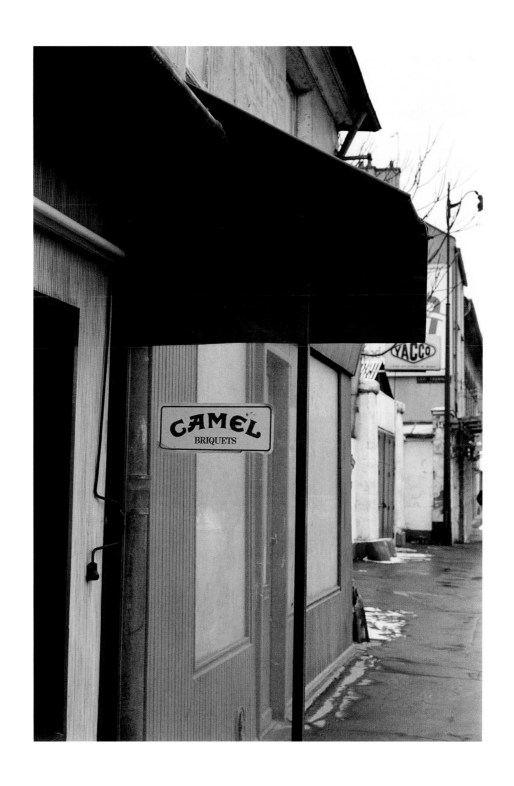

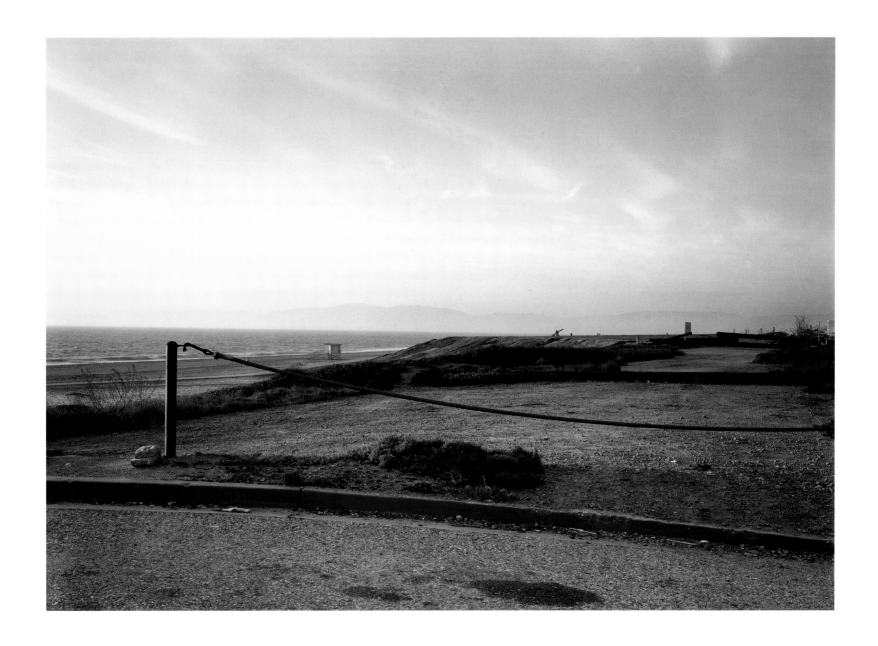

plates

My thanks to:

Alice Rose George, Edmund Leites, Robert Lyons, Colin MacCabe, Mira Nair, Michel Negroponte, Leon Wieseltier, and Nicholas Vreeland for their enthusiasm and ideas.

Ramona Naddaff and Peter and Max Sahlins for generously hosting me over the course of several visits to Paris.

Hee Jin Kang, for her longstanding collaboration.

I am also indebted to:

Geoff Dyer for his essay and Elizabeth Sheinkman for introducing me to Geoff.

Rose Shoshana and Laura Peterson at Rose Gallery in Santa Monica and Betsy Senior and Laurence Shopmaker at Senior & Shopmaker Gallery in New York for their support of my work.

I am extremely lucky to have Pascal Dangin as an ally. Without his passion for photography, commitment to artists, and technical brilliance, this book would not exist.

I would also like to thank Marion Liang, Molly Welch and Peter Fahrni at Box Ltd. for nourishing and helping to shape this project.

Very specially, I would like to thank Gerhard Steidl for his uncompromising love of books and bookmaking, and for undertaking this one.

My wife, Mahnaz Ispahani, and my daughter Nur, are an ongoing source of inspiration. The dedication page speaks for itself.

Book design by Pascal Dangin
Printed by Steidl, Göttingen, Germany
Typeface: Trade Gothic
Paper: Job Parilux 170 gsm

© 2005 for photographs, Adam Bartos
© 2005 for text, Geoff Dyer
© 2005 for this edition,
steidldangin publishers, New York and Göttingen
www.steidldangin.com

Distribution:
Steidl Publishers
Düstere Strasse 4, D-37073 Göttingen, Germany
tel.: +49-551-496060 fax: +49-551-4960649
mail@steidl.de www.steidl.de

steidldangin
PUBLISHERS